U0136428

FUJIFILM X100
兼具機械與數位的攝影魅力

阿默 mookio｜著

Both *with* Physical and
Digital Photographic fascination

FUJIFILM X100
兼具機械與數位的攝影魅力

作　　者 | 阿默 mookio
發 行 人 | 林隆奮 Frank Lin
社　　長 | 蘇國林 Green Su
總 編 輯 | 葉怡慧 Carol Yeh

出版團隊

企劃選書 | 鄭世佳 Josephine Cheng
責任編輯 | 鄭世佳 Josephine Cheng
封面裝幀 | Forest
版面構成 | 譚思敏 Emma Tan
　　　　　蔚藍鯨 Blue Vergil
　　　　　洪珮玲 Peyling Hung

行銷統籌

業務主任 | 吳宗庭 Tim Wu
業務專員 | 蘇倍生 Benson Su
業務秘書 | 陳曉琪 Angel Chen
行銷企劃 | 朱韻淑 Vina Ju

發行公司 | 悅知文化
　　　　　精誠資訊股份有限公司
　　　　　105台北市松山區復興北路99號12樓
訂購專線 | (02) 2719-8811
訂購傳真 | (02) 2719-7980
專屬網址 | http：//www.delightpress.com.tw
悅知客服 | cs@delightpress．com．tw
首版一刷 | 2011年12月
建議售價 | 新台幣399元
ISBN：978-986-6072-57-4

國家圖書館出版品預行編目資料

FUJIFILM X100：兼具機械與數位的攝影魅力
／阿默著 . -- 初版 .
-- 臺北市：精誠資訊, 2011.12
　　面；　公分
ISBN 978-986-6072-57-4（平裝）
1.數位相機 2.數位攝影 3.攝影技術

951.1　　　　　　　　100023339

建議分類 | 數位攝影・攝影技術

本書若有缺頁、破損或裝訂錯誤，請寄回更換
Printed in Taiwan

著作權聲明

本書之封面、內文、編排等著作權或其他智慧財產權均歸精誠資訊股份所有或授權精誠資訊股份有限公司為合法之權利使用人，未經書面授權同意，不得以任何形式轉載、複製、引用於任何平面或電子網路。

商標聲明

下列商標之商標權屬恆昶實業公司所有。

FUJIFILM

用之商標及產品名稱分屬於其原合法註冊公司所有，使用者未取得書面許可，不得以任何形式予以變更、重製、出版、轉載、散佈或傳播，違者依法追究責任。

版權所有　翻印必究

推薦序 | *Foreword*

優雅的攝影者，自在悠遊的造像

認識阿默之前，早已知曉他是一位攝影類書籍作者的新秀，當悅知文化提案出版
FUJIFILM X 100專書時，特別將剛到貨的台灣區第一台X100實機提前販售給他使
用，第一天的試用心得就讓彼此有了令人振奮的好成績與期待。經過兩次邀請，阿
默分別在台中與高雄的二場「FINEPIX X100 "TRY And TOUCH" 體驗會」活動講座
後，更感受到他對這台相機的專注與投入，並且無私的公開拍照技巧與心路歷程。
在幾次的聊天中，更加深他那自在悠遊的人生態度與博深的攝影學養。

阿默曾經在國小擔任美術老師，後來還是鍾情於攝影，轉為攝影專職作家，攝影界
常說「繪畫是加法，攝影是減法」，阿默更將繪畫與攝影之間的協調與融合表現在
他的作品之中，創造出獨特的「攝影眼」與「繪畫心」。

有人說現代攝影除了拍照以外，還要影像後製，最後沖印成照片才是完成攝影作品
的工序。觀看完本書後，你會發現X100結合傳統攝影與數位影像之應用，是一部
令人愛不釋手、適合藝術創作的經典相機。書中的字字句句都展現阿默的熱情與專
注，FUJIFILM X100的台灣總代理恆昶公司真誠的推薦，希望藉著阿默《FUJIFILM
X100：兼具機械與數位的攝影魅力》一書的廣大發行，讓更多攝影愛好者享受拍照
的樂趣與培養豐富的心靈涵養。

陳正孟
廣告業務部協理恆昶實業公司

靜拾光影，猶見初衷

短暫數十年生命中，你可能會認識幾位奇妙的朋友，他們始終保有人性中滌淨珍貴的一面，話語或笑容都像孩子般真切。每每與他們交流，總能讓你在茫然躊躇的時候，想起美好事物其實就在當下，提醒自己莫忘初衷。而我很幸運，能在今年認識其中一位。

初次知道阿默是在Flickr，當時我是個迷戀GR Digital的玩家，總在深夜埋首網海，點著滑鼠，靜靜欣賞來自世界各國、一張又一張的精采影像。還記得某天不經意瞥見一張美麗無比的照片：兩片冬日落葉，飄浮於淺綠小水漥，葉片上有著清晰細緻的脈絡，並積聚了一顆顆渾圓水珠，在錯落光影之間閃閃發亮。無論色調或氛圍都美極了，頓時覺得能看見這幅畫面的眼睛，必有令人動容的觀察力。幾秒之後，照片一旁熟悉的繁體文字吸引目光，從此我知道這座島嶼上有一位構圖充滿詩意的攝影同好 ──Mookio，阿默。

倏忽幾年過去，這些日子以來，阿默推出第一本書，成了攝影圈裡流傳的小小傳奇，然後第二本書他用無限巧思，證明手機也能捕捉浪漫情懷。後來慢慢知道，原來阿默也是水瓶座，一樣愛貓，一樣迷戀輕形相機。我們都享受隨性拾影的無限驚喜，而他捕捉描繪的影像創作，總能令人感受視覺以外的觸動，獨樹一格的溫暖情緒與赤子之心，讓阿默的作品值得流連忘返，也讓幾年來嚮往幾何光影、理性構圖的我，看見截然不同的詩意視野。

FUJIFILM X100問世不久，許多Facebook網友們都紛紛感受到，阿默對這台外型優美、充滿古典質感的定焦相機動了心，於是開始期待是否又有精采著作即將問世。而在今天，這本書終於在我們眼前展開，以清新流暢的語句，分享如何用X100拾掠眼前景致。當你細心翻閱書裡的照片，會發現不僅滿滿承載著阿默影像一貫的詩意，更有深情眷戀的凝視，有逗趣俏皮的瞬間，有天光下彷彿發亮的美好容顏，都是歲月裡一去不返的吉光片羽。在等效35mm F2.0相機鏡頭下，阿默以最從容的節奏帶領我們追溯回想，歲月裡引領我們觸動快門的真正原因究竟為何。

Oscar Cheng 鄭惟仁
知名暢銷作家

全然出於攝影的熱情⋯

就目前我所寫過的攝影書而言,撰寫這本書的過程是最辛苦的。怎麼說呢?FUJIFILM X100是定焦而且強調「手動樂趣」的相機,也因為定焦看出去的視野是固定的,景深的變化自然不如可交換式鏡頭來得豐富。因此,講究的便是構圖的重要性,才不會讓整本書的照片看起來相似度太高。整整八個月的時間,一直拿著X100來拍攝所見的生活光景,把它當作唯一的相機,徹底地與它相處,只用X100詮釋這段時間所感悟的畫面。

本書的內容綱要分為三大脈絡。第一部分是撰寫X100的性能,了解拍攝的畫面與畫質表現;第二部分則是解析X100的內在系統,呈現出所要表達場景的調整要點;第三部分就是如何賦予畫面靈魂,透過X100的觀景窗,讓看出去的視野變得更有情感。並將這三大脈絡設計成書中的五大單元,一步一步地引領讀者從最基礎的攝影入門,逐漸體會到使用X100拍攝的極大樂趣。

在撰寫的過程中,心中一直存在著些許不安,翻閱許多人的使用心得中,關於X100的評價毀譽參半;甚至,有時都會不斷思考著,與其花費同樣心力去完成X100如此小眾攝影族群的書籍,為什麼不選擇符合大眾口味的流行消費機來製作呢?畢竟X100不若一般相機那麼討喜,沒有過多情境模式讓你挑選,只有不斷的確認當時光影才能做出準確的設定。但是,這台相機卻讓我看到了一件事──回到攝影的原點,重新在腦中咀嚼攝影的無限可能。

因此,我希望透過這本書,能讓使用X100的攝影人感受到X100所帶來的影像概念,並且藉由實際的運用,去克服某些攝影主題的不便,傳達出更多的攝影技巧與想法。此外,本書還介紹了X10,讓大家除了可以懂得專業攝影師的隨身機之外,還能了解輕巧可愛的隨拍機。

堅持這段辛苦的寫作過程,全然出自於對於攝影的熱情,還有想要跟同好分享的熱忱和喜愛,如果你也能喜歡這樣的一本書,那就是最好的回應了!

阿默

contents

目錄

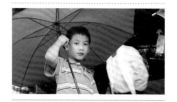

01

開始·認識·X100

首次接觸FUJIFILM X100的重量
感，竟延伸出對於生活拍照的態
度，還有美好的期待…

FUJIFILM X100，
體會一種慢拍的優雅

FUJIFILM X100有「慢慢拍」的本質。所謂的慢拍，不是說它無法掌握精彩的一刻，而是要讓自己學習：拍攝前的觀察、相機的操作，以及按下快門的契機。

對X100第一印象

拿到X100一瞬間，我的第一個反應就是「哇！這台相機好漂亮啊」，在數位相機的時代，已經很少看到如此美麗、宛如手工藝品的相機，純粹就只是為了拍攝照片而生。銀色的鏡頭、鎂合金的機身、黑色的蒙皮，以及復古機械的操作感，光是外型的設計就已經徹徹底底地征服了我。

除了外型，X100讓人印象深刻的是各種撥盤和旋鈕的布局，當眼睛靠在觀景窗上，依然可以進行各種操作。尤其是最近的數位相機都已經取消手動操作，改用機身轉盤來代替，而X100所強調的操作手感，光圈環與快門環相互組合的曝光，真有讓我回到高中時撥弄Nikon FM2的感覺呢！

X100也沒有採用時下流行的情境模式，在光圈和快門的控制上，都有一個紅色A的刻度，如果光圈和快門速度同時設定為A，則是程式自動曝光；只將快門設定為A並且調整光圈，就是光圈先決模式；反之，光圈設定A並調整快門，則處於快門先決模式。流暢的手動切換能讓你專注在拍照上，非常符合雙手相互配合的操作方式。

在X100的拍攝中，強調使用觀景窗來取景，以確認構圖與對焦。其特殊的混合式觀景窗，在OVF光學玻璃上呈現出曝光訊息和操作資訊，還提供了電子水平儀顯示與曝光直方圖，並將EVF 144萬畫素的電子觀景窗結合，利用前方機身的觀景窗切換桿來切換兩種

FUJIFILM X100 / ISO 200 / F4.0 / 1100s / EV-0.3
若只是一味的使用大光圈從頭拍攝到尾，那麼，照片呈現出來的變化就會單調許多。假使能依據構圖的需求，以及現場光線的氣氛，掌握光圈和景深之間的關係，照片就會形成特有的立體層次感。下雨的氣氛，最適合找一片充滿雨滴的玻璃，善用X100的10公分近拍，並縮小光圈，讓錯落雨滴與模糊都市之間的層次感更為立體。

不同的拍攝方式。在目前市售的相機中，也只有在X100身上體驗到獨特的觀景窗拍攝模式。

或許說了那麼多，你可能還無法體會到我對X100的喜愛，不妨藉由後續的內容來了解X100的迷人之處。

增加畫面層次的迷人光圈

在摸索X100的過程中，最讓我醉心就是它迷人F2.0的大光圈，富士鏡頭設計團隊接受訪問時曾說過，要設計更大的光圈，F1.8、F1.6並非難事，只是光圈越大，光線採集的效率越低，感光元件便無法有效利用進入的光線，反而使得畫質下降。因此，設計出最能拍攝出高畫質的鏡頭，才是根本之道。

使用最大光圈F2.0拍照時，畫面會有極柔和的景深，並且產生些微的照片邊緣暗角。尤其在拍攝靜物時，聚焦點以外的散景模糊越是明顯，若縮2級光圈至F2.8，會讓畫面的立體感及細節提升。如果是以肖像為構圖重心，不妨將光圈調整至F4.0、F5.6、F8.0，這可是X100最適當的光圈值，不僅能呈現出人物表情的豐富銳利度，並凝聚背景的虛化，形成趨近於圓點的散景表現。若一併拍攝人物背後的風景時，物與景之間的層次關係會分外明顯。

FUJIFILM X100 / ISO 200 / F2.8 / 1/40s
X100擁有相當柔美的背景虛化，在發芽嫩葉之間的距離並沒有很遠，縮兩級光圈來拍攝，可以清楚描寫焦點之內的細節，並將焦距之外的畫面稍微的鬆，主角與配角之間的對比，就會讓畫面生動萬分。

FUJIFILM X100 / ISO 800 / F5.6 / 1/125s
剛開始接觸X100時，最常拍攝的就是花卉近拍。其近拍最短距離為10公分，配合大片幅的感光元件，可以將細微的事物拍得動人。這也是掌握X100近拍拍攝性能最好的練習方式，在嘗試各種不同的光圈組合之後，光圈F5.6時最能描繪出迷人的銳利度與層次感，之後就成了我最常用的拍照設定了。

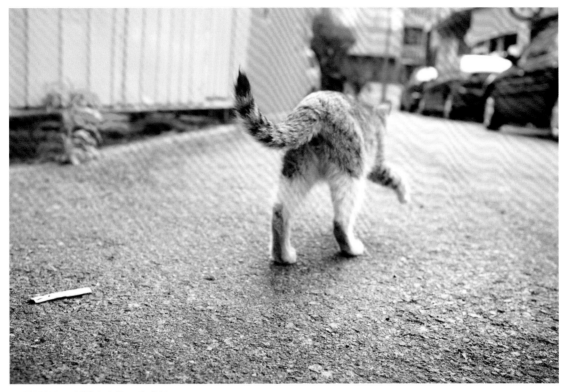

FUJIFILM X100 / ISO 200 / F4.0 / 1/200s

留下一根菸的貓,我在後頭趴在地板上,耐心的等待牠回頭的瞬間,但牠卻頭也不回的走了。畫面中最清晰的是下方柏油地板的石頭,延伸到貓的背身上到遠方巷子口,展現出相當具層次的景深柔化效果。X100並不是一台容易掌握的相機,一旦拍出了超出預期的照片,總是忍不住一張接著一張拍下去。

擁有高水準的色彩品質

富士在設計X100時,擺在第一順位的便是對畫質的要求,因為他們將X100定位在攝影師的隨身相機,尤其是針對不拍RAW檔的攝影師。他們希望能直接透過機身的設定,拍攝出和RAW檔品質相當的JPEG照片,以滿足攝影師的創作意圖及品質要求。

因此,在機身上使用了大片幅的感光元件APS-C,配合嚴謹的鏡頭調校,讓光線得以無損耗的充分進入。在富士的官方說明裡講述了他們對於畫質的要求,在低感光度時,盡可能保持畫面的細節與銳利度,以拍出高解析度、高飽和且銳利的照片;使用高感光度時,主要是消除色彩斑點與雜訊,並且保持自然的細節,避免過度柔化,而產生奇怪的色彩填充。

我在把玩這台相機時,的確能充分感受到富士對於X100色彩的堅持與要求,即使在高感光度ISO 3200下,嬰兒的膚色和畫面的立體感,都在水準之上,沒有綠色、紅色等細微的熱燥點,照片中的顆粒感反而增進了底片的味道。無法想像的是,X100的外觀體積跟Panasonic GF系列是相差無幾的,在如此細小的機身中,竟能設計出如此高畫質的系統,與目前時下流行的無反光鏡相機相比,X100絕對是高畫質取向的首選。

FUJIFILM X100 / ISO 320 / F4.0 / 1/60s
色彩絕對是X100最大的魅力，我個人真的很喜歡富士的色彩詮釋，飽和中不失細膩，淡雅卻擁有豐富的層次，粉嫩嫩的嘟嘴模樣真的好想讓人捏一把啊！

FUJIFILM X100 / ISO 3200 / F4 / 1/420s / EV+0.7
在昏暗的室內拍照時，我突然頓悟到X100的最大魅力，就是解放了隨身機的ISO限制。即使是利用ISO 3200拍攝孩童，微弱的光線仍被充分的保留著，顏色、細緻度難以讓人想像，高感光度的表現竟然如此優秀。

FUJIFILM X100 / ISO 200 / F2.8 / 1/120s
若使用X100預設色彩拍攝，是比較清淡的偏冷色調，因為細節的豐富造成對比度降低，這是我很喜歡的風格。尤其在面對太陽光的街景拍攝，並不會造成過曝畫面一片死白，細膩的色彩表現，總是會讓我想起雙眼相機的120底片風格。

FUJIFILM X100 / ISO 200 / F5.6 / 1/250s

拍照的美好藏在細節中，豐富的前後距離感，形成了特殊的空間感；色溫所帶來的色調變化，從黃橙到藍色的漸層天空；我想以最低的姿態來欣賞著這遼闊的世界。在對焦的那瞬間，低角度中芒草因為風而搖動著。

FUJIFILM X100 / ISO 200 / F5.6 / 1/100s

在雋永的色彩中，照片總是能呈現出舒服的感受，也帶給觀看者休憩的空間。當夕陽的溫暖光線，照射在拉開的白色裙子上，這顏色的層次真是好看極了。

利用高ISO控制快門，以防手震

值得注意的是，X100並沒有防手震機制，但，拍攝最重要的就是主題清楚，避免因晃動而造成的照片模糊。當你正常的手持X100拍攝靜態的人像姿勢，首先要注意X100的快門速度是否高於1/40秒，這是最低的安全快門。當拍攝的快門速度落在1/30～1/8秒之間，就很容易因為按下快門的力道而造成畫面的晃動，拍下一張模糊不清的人物畫面，這時的最佳解決辦法就是提高ISO，以提高快門速度。

FUJIFILM X100 / ISO 800 / F2.8 / 1/110s / EV+0.3
快門與對焦是相機操作中最難被掌握的，也因為目前數位相機盛行，一切都採自動化設定，經常被討論的就是景深，而快門的重要性卻常被忽略。當一群孩童在你面前嬉鬧玩樂，若不懂快門的話，就會拍攝出模糊手震的照片，為了要拍出清晰的照片，必須了解快門速度與眼前的景色有何關聯。

譬如，使用ISO 200時，快門速度為1/15秒；當提高成ISO 400時，快門速度會變成1/30秒；如果是ISO 800，快門速度則會是1/60秒，快門速度夠快，就可以避免因手震或移動所造成的模糊照片。

FUJIFILM X100 / ISO 200 / F4.0 / 1/120s
拍攝貓咪是練習對焦和快門掌握最好的方式，尤其對於X100而言，對焦並不是強項，要根據拍攝時的情形自行判斷。我通常會先將快門設定在1/125秒左右，以手動的方式配合AFL/AFE鍵來對焦，並縮小光圈把景深加深，等到目標進入適當距離，掌握神情的瞬間，直覺性的按下快門完成拍攝。

FUJIFILM X100 / ISO 3200 / F2.8 / 1/60s / EV+0.7
因為高ISO的可用性，室內光線不足所帶來快門過慢的影響就減少了，尤其在拍攝人像時，可以放心的使用高ISO 3200，既能保有足夠的安全快門速度，又可以增加曝光補償+0.7EV，表現出高曝光亮的肌膚感。

FUJIFILM X100 / ISO 1000 / F4.0 / 1/170s / EV+1.7
在拍攝小朋友時，我喜歡採用ISO自動控制，以確保在任何的光圈與快門的曝光組合下，都能拍到清晰的畫面。在逆光環境下，將曝光補償調到1.7EV，讓背景的光源形成過曝的味道，襯托出畫面中間孩童的清秀神情。

X100的人像拍攝

X100的白平衡系統非常厲害，可輕易地拍攝出皮膚嬌嫩的顏色，讓人物看起來更有精神、亮眼。而X100另一項很大的優點就是在高光環境的拍攝，依然能保留豐富的色彩表現，尤其在拍攝肖像時。不妨就放心地調高曝光補償吧，高明度的色調表現是X100最具有魅力之處，無論是在怎樣的複雜光線下，現場光源與人物的掌握都表現的相當不俗。我鮮少使用Velvia鮮艷模式來拍攝人像，因為高對比、高彩度會顯得過於艷俗，讓畫面失去清柔的光線氛圍。

在色彩上，X100軟片模擬中的ASTIA柔和模式，根本就是拍攝人像的利器。它會調整色彩調性，將洋紅與黃色轉成淡粉的色彩，再稍微提高對比，減低些許的飽和度，讓肌膚猶如雞蛋般白裡透光的感受，是我最常使用的設定之一。也可使用PROVIA標準底片，配合高曝光的方式拍攝，能表現出討喜的清新風格。

FUJIFILM X100 / ISO 200 / F8.0 / 1/220s / EV+0.7

拍人像，總是希望能把對方當下的神韻，透過相機的鏡頭投射在相紙上，作為回憶，也作為一個記錄彼此之間情感的方式。眼神的交流是極為重要的，透過目光接觸所傳達出的各種情緒，彷彿可以看到被攝主角的靈魂。

FUJIFILM X100 / ISO 200 / F5.6 / 1/80s

喜歡拍攝穿裙子的女生。在大草原上，一陣風吹過，裙子跟著雜草一起飄動起來，總是會因眼前的美好而忍不住按下快門。在拍攝人帶景的畫面時，建議不要使用全開光圈，而是要用小光圈描繪出清晰的人與空間的關係，才會讓觀看者有身歷其境的感受。

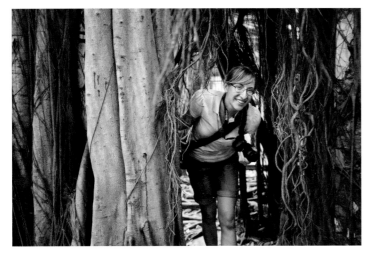

FUJIFILM X100 / ISO 3200 / F2.0 / 1/40s / EV+0.7

讓一切都是從習以為常的生活中開始，找到讓人心裡一甜的畫面，然後長存心底。運用X100拍攝人像絕對是一種享受，以ISO 3200反映出微弱光線的明亮感，大光圈的景深立體感，以及ASTIA所演繹的柔和膚色，將愉快的笑容呈現在畫面上。

拿起相機就是為了記錄朋友、家人之間的互動，捕捉眾人歡笑的各種回憶，記錄屬於我們的美好故事。我常覺得相機應該是表現出你的生活，當然，大家都愛宛如雜誌模特兒的照片，但如果缺乏了感情在其中，再美的照片也是一時的，且變成流於形式的拍照手法，不會因感動而興起一股內心的幸福感。

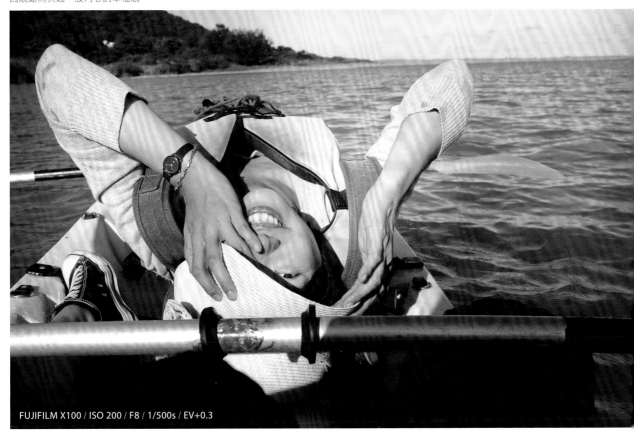

FUJIFILM X100 / ISO 200 / F8 / 1/500s / EV+0.3

重新體驗慢拍的優雅

X100的對焦速度中等，儲存的照片並沒有飛快，對喜歡爽快按著快門拍照的人而言，X100絕對不是首選。這台相機有「慢慢拍」的本質，所謂的慢拍不是說它無法掌握精彩的一刻，而是要讓自己學習 —— **拍攝前的觀察、相機的操作，以及按下快門的契機。**

書中所拍攝的題材都是日常生活常見的畫面，從風景、人文街景、活潑的貓狗、夜間拍攝、人像等皆有，表現出X100是能拍的，而且還可以拍得很精采，並沒有因為缺乏迅速的對焦系統，而造成無法拍攝、畫面失焦、模糊手震的情形。

我常說，若真的想要練習攝影的技巧，就從不容易掌控的相機開始拍起。不得不說，想要用X100拍出好照片，的確是需要花些時間去熟悉它的個性，習慣它的拍照節奏。我自己也是認真拍了三個多月後才逐漸上手，況且X100已經比銀鹽時代的純手動相機好用許多。

當你接受了X100慢拍的本質，就會開始以悠閒的心情拍照，靜下心品味眼前的風景，再慢條斯理地拿起X100來拍攝，在觀察使用的過程中，同時感受到一種優雅的姿態。一個富有觀察力的拍攝者，總能將生活周遭不起眼的畫面，轉換成具有獨特美感的呈現，也能藉此表現出攝影者對於生活的想法。平凡的事物往往才是最動人的。在腳步如此急促的時代，請容許我，慢拍的優雅。

FUJIFILM X100 / ISO 200 / F8.0 / 1/220s
在拍攝過程，臉部的表情主導了人們觀看照片的情緒。我們對於臉部線條的變化是極為敏感的，即使在淡淡的微笑之中，也蘊藏著深刻的情感，分享了被拍攝者的當下，躺在河邊的愉悅心情。

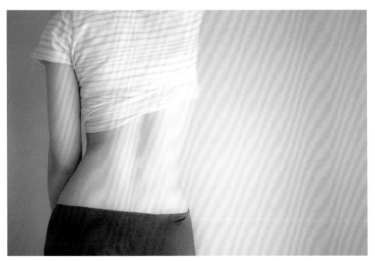

FUJIFILM X100 / ISO 2000 / F2.0 / 1/60s
身體每一部位都有它獨特的語言，而腰部的曲線往往被認為性感的表徵。簡單的白色背景，透過從窗簾灑進的光線，呈現出極為溫和的畫面。使用黑白軟片模擬的黃色濾鏡與F2.0大光圈拍攝，讓柔焦的感覺更加突出，並產生些微的暗角。使用ISO 2000能帶出細緻的顆粒感。

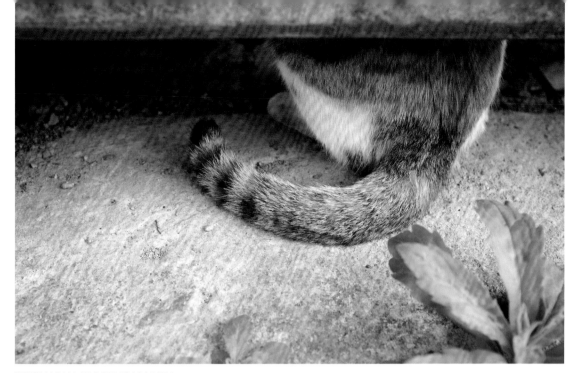

FUJIFILM X100 / ISO 200 / F4.0 / 1/120s

在路旁不起眼的小角落，竟發現一隻躲起來的短毛貓，那露出屁股和尾巴的模樣，真是讓人有忍不住偷笑的趣味性。調整好相機，慢慢逼近，趴下拍攝時連大氣都不敢喘，生怕驚擾到這麼可愛的畫面。拍照過程也是很大的樂趣，生活之中總是潛藏著許多小驚喜，等待你去發現。

FUJIFILM X100 / ISO 1000 / F4.0 / 1/30s

FUJIFILM X100 / ISO 200 / F8.0 / 1/550s

拍攝人物最好的狀態，就是攝影對象在鏡頭前自然而輕鬆。最滿意的照片，往往就是在不經意的瞬間，捕抓到眼神交會的默契，將對彼此的信任感刻印在照片，並傳達給觀看者。因此，讓對方很喜歡你的拍攝，甚至享受其中，這就是最棒的攝影時刻了。

FUJIFILM X100 / ISO 200 / F4.0 / 1/70s / EV-0.3

關於X100配件的
二三事

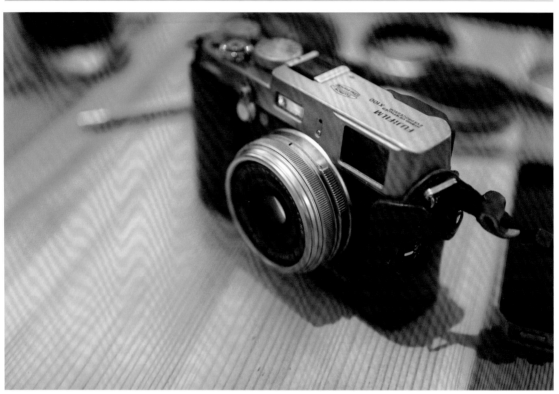

雖然只是一個簡單的皮套，卻最能襯出X100的古典氣質，和優雅的造型。

X100復古優雅的造型，特別適合搭配一些擁有獨特色彩的配件，除了官方出品的皮套之外，更有許多廠商為了這台機器製作不少獨具觸感與質感的皮套件組，例如韓國LUXECASE高質感皮革、日本Aki-Asahi的皮革貼布，都可以讓你在使用X100時，不僅能保護相機，又能擁有絕佳的握感。除了皮套組，由於X100的快門是採傳統式機械快門，不只是可以外接快門線，還可以安裝各式精巧的快門增高鈕，讓X100的外觀更具個人特色。

在鏡頭配件方面，X100鏡頭採用的是49mm螺紋轉接環，可以從鏡頭旋卸下來。只要購買原廠的轉接環AR-X100，就可以開始安裝各種49mm的濾鏡、UV鏡、CPL偏光鏡等，還可以尋找有趣的遮光罩，有梅花形、方形、圓形等，由於這些具有金屬質感和特色的遮光罩在傳統機械相機時代已生產不少，很容易在二手市場上挖到寶。當你把X100裝扮完成，背著它走在路上一定會吸引不少注目禮，可能還會有人以為你使用經典傳統底片機在拍照呢！

皮件套組

● 韓國LUXECASE-CSE-X100

(http://luxecase.com/)

（以上圖片來自luxecase.com官網）

價格：美金150~175元

色彩：紅、黑、棕

材質：皮革

這是在上網爬文時所覓尋到的相機皮套，由鋁合金框架及義大利進口高級牛皮製作而成。在底座部分設計有腳架孔，可方便玩家上腳架或安裝雲台快拆板。並且還附上一條品質高雅的同色真皮背帶。

● 日本ARTISAN&ARTIST-LMB-X100S

(http://www.aaa-shop.jp/)

（以上圖片來自www.aaa-shop.jp官網）

價格：日幣19,950元

色彩：紅、黑

材質：皮革（義大利）

掛上 ARTISAN&ARTIST 名牌的產品們，一律符合創辦人的中心思想「結合了工匠的超凡技藝與藝術家對美的堅持」，因而被視為相機配件的精品！下列所展示的相機皮套有著簡潔低調的外型，無論是出席任何場合，都能展現落落大方的特性。但千萬別以為相機皮套空有外表，不僅好拆卸，也能保護相機底座。在台灣也能買到 ARTISAN&ARTIST 的產品，不妨前往http://idgo.tw/brand.aspx?b=3&n=ARTISAN%26ARTIST 瞧瞧。

● 韓國CIESTA-CSJ-X100-11

(http://www.t-tra-direct.com)

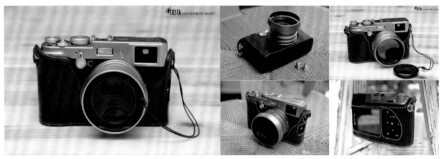

（以上圖片來自www.t-tra-direct.com官網）

價格：日幣11,800元

色彩：紅、黑、淺棕、深棕

材質：皮革

逛進「TOKYO TRADING DIRECT」這個網頁，肯定會被琳瑯滿目的攝影配件們襲擊！皮套部分，不只有賣專為X100所設計的產品，還可以看到Leica、SIGMA、PEN等系列的專用皮套，種類眾多，讓人心癢難耐啊！下列皮套在邊緣處秀出車縫線，以及金屬鈕扣，更增添復古氣氛，底座的設計也方便玩家安裝輕便三角架。

● Aki-Asahi Custom Camera Coverings

(http://aki-asahi.com)

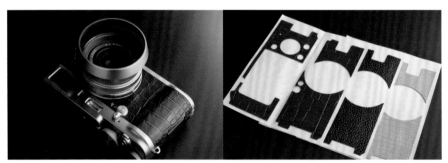

（以上圖片來自http://dc.watch.impress.co.jp官網）

（以上圖片來自http://aki-asahi.com官網）

價格：日幣2,100元

材質：皮革貼布

有時就是想在相機上直接耍花樣！這時，就用各種不同質感的貼皮來達成吧！像是鱷魚皮、木質紋路、磨石子等款式，都更添不少手感！

各種遮光罩

FUJIFILM X100因為傳統的機械式造型，配合上各種金屬製的遮光罩，讓外觀顯得更加迷人。購買之前請注意，要先安裝富士原廠的AR-X100轉接環，再安裝各式樣的49mm規格的遮光罩。如果你問我各種遮光罩會不會影響拍出來的畫質？答案是不會的，請安心享用吧。

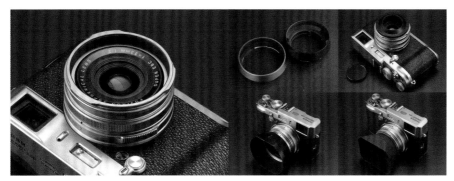

⇧ X100裝上AR-X100的模樣　　　　　　　　　　（以上圖片來自http://dc.watch.impress.co.jp）

快門增高鈕

● 韓國Luxecase Soft Button

　（http://luxecase.com/）

（以上圖片來自luxecase.com官網）

價格：韓幣7,000~15,000元不等

快門增高鈕的作用在於有效增加手按快門的穩定度，以及降低安全快門速度，因而有不少玩家購買。快門鈕還有不同顏色及花樣提供選擇，讓玩家們愛不釋手。但由於有些快門增高鈕的螺牙跟X100並不十分契合，裝設上去容易因為擦撞而掉落，購買時必須多加注意。

FUJIFILM X10
隨身的經典快拍

在寫稿的過程中，居然FUJIFILM X10也緊接登場，忍不住就與恆昶公司商借一台試用機，想要好好摸索這台機器，是否與FUJIFILM X100有什麼相近之處？在此利用手上的X10拍攝日常生活的各種場景，在此也一同分享實際的操作想法，也會與FUJIFILM X100的性能做比較。

承襲 X100 之處

首先，X100與X10相似之處，就屬外觀操作的手感了。在機身的握感體驗，X100用雙手拍攝很穩固，而X10就像是縮小一號的設計。如果是手大的男生，雙手持握會有點太小；相對而言，就很適合女生小巧的雙手來拍攝。X10機身並沒有電源鈕，而是轉動鏡頭才能開啟拍攝，也是相當有趣的設計。

⇧ 將鏡頭縮起來時，X10 是關機的狀態

⇧ 將X10 鏡頭旋轉，就會開啟電源拍攝

X10選單操作方面，幾乎承襲了X100系統，包括：白平衡、畫質、各種軟片模擬、機身設定、RAW轉檔系統，而本書所介紹到的內容，有80%以上都適用，真是令人振奮。拍攝出來的畫面品質、色彩調控也同X100如出一轍，維持著富士討喜迷人的色調！

⇧ X10無論在機身的硬體配置，或是軟體的操作系統，與X100都極為相似

⇧ 在對焦選擇的硬體配置，X10改進了X100上下撥動的配置方式，並設置在前機身，拍攝時可以輕易用大拇指切換，讓X100使用者的我羨慕不已

X10與X100相異之處

● ISO表現

首先，是片幅的差異性，X100感光元件是APS-C（24×16mm）尺寸，而X10則是2/3吋（8.8×6.6mm）。X100感光元件是X10的6.6倍大，在高ISO的可用程度上有明顯的差異。可參考下圖的比較，在同樣的光源下，將X100和X10都開啟ISO 3200來拍攝，可明顯看出畫質上的差距。X10因為受限於感光元件，在ISO的表現必定不如X100的純淨度。

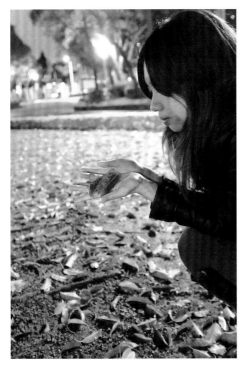

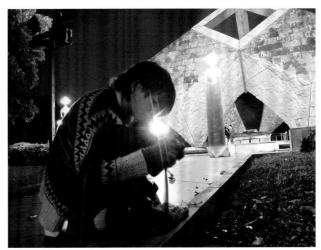

FUJIFILM X10 / ISO 3200 / F2.0 / 1/13s

同樣都是使用ISO 3200，X100在畫面的乾淨度和景深的立體感，相較於X10都出眾許多，這就是感光元件所帶來的差異。但，X10的畫質依然讓人讚許，ISO 3200依然保有相當多的細節，也證明X10在除噪處理上的優異表現。

FUJIFILM X100 / ISO 3200 / F2.8 / 1/8s

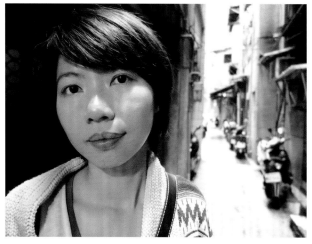

FUJIFILM X10 / ISO 800 / F2.0 / 1/34s

我請朋友靠在巷弄內的牆壁,並開啟閃光燈來拍攝,可以看到即使在如此近距離下的全開光圈,ISO 800的色彩、銳利度和景深的表現都讓人印象深刻。

●鏡頭單元

X10採用的鏡頭單元是28-112mm的變焦鏡,若是用於日常生活的拍攝上,顯得更為方便。X10的鏡頭光學品質也相當優異,28mm全開光圈是F2.0,最近拍攝距離為1公分,鏡頭刻劃的細節銳利度非常高,即使是112mm望遠端,光圈全開還能達到F2.8,對於拍攝弱光的環境相當有幫助。

⇧X10的鏡頭光學品質相當優異

FUJIFILM X10 / ISO 100 / F2.8 / 1/15s
將X10拉遠至112mm來拍攝,畫面的景深與立體感會更加強烈,是很棒的拍攝手法。

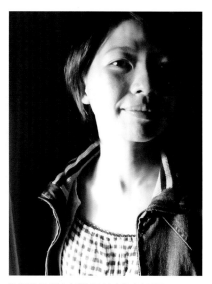

FUJIFILM X10 / ISO 3200 / F2.8 / 1/20s
在弱光環境下拍照,利用112mm的焦段,配合F2.8的光圈,拍攝出極具魅力的肖像照片。

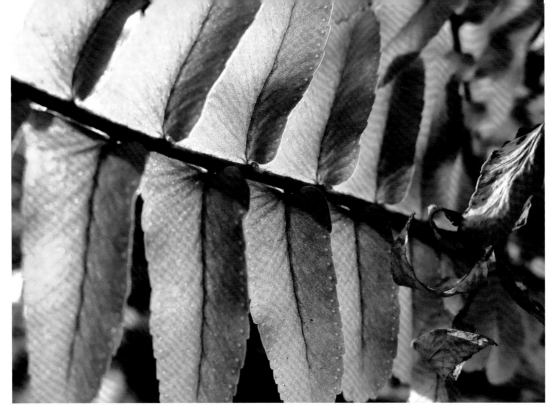

FUJIFILM X10 / ISO 100 / F4.0 / 1/500s
使用X10近拍時，可以將光圈縮小到F2.8或F4.0，會表現出極為銳利的畫面。

● 對焦速度

對焦速度絕對是X10最讓人喜愛的地方，無論在任何焦段、拍近或正常拍攝，X10的對焦反應都相當快速，而且比X100快上許多。為了要驗證X10的對焦性能，我試著拍攝不斷在籠中跳躍的鳥兒、在水中游來游去的小魚、還有路上警戒的貓犬。如果你購買相機主要拍攝是孩童或寵物，那麼，FUJIFILM X10的變焦鏡頭和對焦速度絕對是你的首選。

FUJIFILM X10 / ISO 100 / F2.0 / 1/50s

FUJIFILM X10 / ISO 100 / F2.8 / 1/85s

FUJIFILM X10 / ISO 100 / F4.0 / 1/750s

FUJIFILM X10 / ISO 100 / F2.0 / 1/160s

相較於X100對焦而言，X10對焦真的非常快，在拍照的節奏上就更容易掌握，隨看即拍，並隨時調整鏡頭的焦段，更能讓人享受拍照的樂趣。

● 豐富的模式轉盤

X10最大的特點，是它提供了各種智慧式攝影的轉盤和場景模式，可根據你所在的場景，調整到適當的拍攝模式。如果你嫌調整麻煩，X10還有比自動拍攝更強大的EXR模式，可拍出晴天的細節、微弱光線的降噪處理，增大動態範圍的DR效果，都能根據各種不同場景，呈現出相當棒的影像品質。這也是我在使用X10的過程中，覺得最好玩的地方。尤其針對高ISO拍攝的環境，Adv.的弱光拍攝模式，即使在黑夜，也可以讓你拍出不錯的照片。

⇧ 智慧式模式轉盤

FUJIFILM X10 / ISO 100 / F2.0 / 0.6s
X10也有內建多種的黑白濾鏡。圖中使用黑白的紅色濾鏡，讓光影的明暗產生更大的反差效果。

FUJIFILM X10 / ISO 800 / F2.0 / 1/17s
使用EXR的「解析度優先」拍攝，照片中書櫃與空間的細節與色彩都非常討喜。

FUJIFILM X10 / ISO 3200 / F2.8 / 1/30s
在夜晚拍攝時，「Adv. 弱光拍攝模式」會連拍4張進行降噪合成，只要在昏暗燈光下，我都是用這個模式拍照，非常好用，畫質也很好呢！

FUJIFILM X10 / ISO 100 / F2.8 / 1/240s
EXR的「D-範圍優先」可以讓照片中的明亮反差更為豐富。照片中粉紅花瓣的紋路也更為細緻。

你適合 X10 還是 X100 呢？

即使撇開兩者的價格差異不談，X100和X10仍是不同定位的相機。在使用X100的拍攝過程中，需要較多的攝影基礎，還有拍照的耐心與操作；而X10則是融合X100的優點卻又擁有對焦快速、豐富的場景設定，讓你可以很隨意的拍照，無論是彩色或黑白、各種模式的運用，很輕易就能拍出令人滿意的照片。但，X100卻提供了更多純粹拍照的樂趣，無論在調整光圈快門的機械感，還有RF旁軸的OVF觀景窗，高寬容度的色彩和感光度表現，都是X10所無法比擬的。

就我個人的使用經驗而言，兩台都是很好相機，雖然各有不完美之處，卻都可以經由相機的設定和拍攝的技巧，利用各自的優點，去表達出心中的畫面。忘了從哪裡看到的一段話：「相機，只是器材；攝影，才能感動人心」。當拿起相機會讓你很喜愛拍照，那就是最適合你的相機了！

FUJIFILM X10 / ISO 100 / F2.5 / 1/180s
因為X10的片幅較小，拍起黑白照片會有對比強烈，更為銳利的感受，是一台非常適合拍攝黑白街拍的相機呢！

FUJIFILM X10 / ISO 100 / F2.0 / 1/85s
X10的對焦速度快速和可變焦的鏡頭，對於喜愛拍攝
貓咪的我，真是一大福音。

FUJIFILM X10 / ISO 800 / F2.0 / 1/110s
光線的層次、柔和的肌膚、討喜的色彩等表現，一直是富士最吸引人的
地方，X10還毫無疑問繼承了那光圈全開的底片美感。

FUJIFILM X10 / ISO 100 /
F2.2 / 1/150s
當使用光圈F2.2時，會出現很
漂亮的散景，非常推薦此光圈
的表現。

FUJIFILM X10 詳細規格

機身材料	鎂合金，117×70×57mm，350g
感光元件	採用 2/3 吋 1200 萬像素 EXR CMOS 感光元件（最高解析度 4000 x 3000 像素）
鏡頭規格	等效FUJIFILM 28-112mm F2.0-2.8 大光圈廣角4倍變焦鏡 鏡頭光學結構9群11枚，包括3片非球面鏡、2片低色散鏡，採用Super EBC鍍膜 4級快門補償的鏡片位移式光學防手震
對焦範圍	標準模式 廣角：約50 cm至無限遠 望遠：約80 cm至無限遠 微距模式 廣角：1.0cm至1.0m 望遠：50 cm至3.0 m
全景拍攝	有120°、180°、360°、垂直或水平方向拍攝
ISO感光度	標準ISO輸出100~3200，最高可達ISO 12800
白平衡	自訂、色溫選擇、自動、直射陽光、陰天、日光螢光燈、暖白螢光燈、冷白螢光燈、白熾燈、潛水
快門速度	30秒-1/4000秒。自動模式1/4秒~1/4000秒，所有其他模式30秒~1/4000秒（使用最大光圈時最高1/1000秒）
曝光補償	−2 EV 到 +2 EV，以 1/3 EV 級距調整加減
轉盤模式	EXR 模式、AUTO自動模式、Adv. 高級模式、SP場景模式、C自訂模式(兩組)、P程式自動、S快門優先自動、A光圈優先自動、M手動模式
拍攝功能	EXR模式（EXR自動 / 解析度優先 / 高ISO低噪點優先 / 動態範圍優先）、臉部識別、臉部優先、自動紅眼修正、軟片模擬、最佳取景、畫面編號記憶、直方圖顯示、獲取最佳鏡頭、進階模式（360移動全景拍攝、強化主體對焦模式、強化弱光拍攝模式）、高速影片（70 / 120 / 200張 / 秒）、電子水平儀、單鍵RAW、進階防震
LCD液晶螢幕	2.8英吋，46萬畫素 LCD，視野率 100%
影片錄製	Full HD 1080 @ 30p高畫質立體聲錄影，H.264編碼，錄影過程支援光學變焦
觀景窗	光學變焦取景器，視野率約85 %
閃光燈	有內建彈跳式閃光燈及機頂熱靴
開關	啟動時間約 2.2秒(使用快速啟動模式約 0.7秒)；電源開關製作於變焦環上的旋鈕
儲存媒介	內建記憶體（約 26 MB） SD / SDHC / SDXC 記憶卡
備註	X100相同的對焦、曝光、白平衡；白平衡補償、底片色調模擬等操作系統

02

透視・X100的樣貌

深度瞭解FUJIFILM X100的硬體規格，觀景窗的用途、景深所呈現的細膩感。

了解手上的 FUJIFILM X100

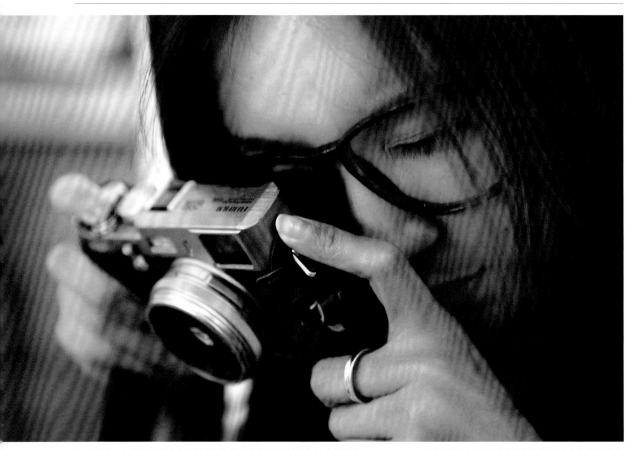

有時喜歡一台相機，就會免不了想要知道它的故事。被譽為經典設計的 FUJIFILM X100，到底精采何在？設計的概念是否有空前絕後的想法？接下來，我們就來探究一番。

重現往日的經典

在相機的演進史中，1970年之前是連動測距相機（Range Finder Camera，簡稱RF相機）興盛時期；1970之後，相機設計結構的主流就變成了SLR（Single Lens Reflex Camera），也稱為單眼反光相機。

RF相機又稱為旁軸相機，其最大的好處是沒有單眼相機的反光鏡以及稜鏡折射的元件，能讓鏡頭可以深入機身的底片室，因此，機身可以做得輕便小巧，鏡頭本身的體積也不大，能減少拍照時快門所造成的振

動，快門停滯的時間更短，照片成像更銳利。

但由於RF連動測距相機主要是由觀景窗來構圖，從它看出去的角度，不像單眼相機是光線進入鏡頭再反射到觀景窗上，而是從外接觀景窗來構圖，構圖會因為視差的關係而不那麼準確，尤其是拍攝近距離的物體，視差的落點越大，這是旁軸相機獨有的特點。

進入數位攝影時代之後，DSLR數位單眼蔚為主流，持續出產RF數位連動測距相機的相機廠商變得極少，只有愛普生（Epson）的R-D1、

R-D1s以及R-D1xG（全系列已停產），以及萊卡（LEICA）M8、M8.2以及M9等系列，而如今又多了一台FUJIFILM X100。

FUJIFILM X100採用旁軸式的光學，保留了經典的RF手動轉盤設計，並搭配數位時代的拍攝習慣，增加了混合式觀景窗的機制，可以切換傳統式的旁軸觀景窗與數位式的電子觀景窗，是一台在復古外型下，卻擁有極為數位內在的獨特相機。

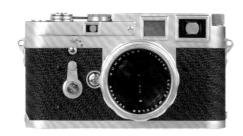

⇦ LEICA M3

1954年登場的「LEICA M3」，其明亮的取景器機構及正確的測距聯動機構，造就了一台最經典的RF相機，至今依然無可取代。外型設計跟X100是不是很相似呢？

（左側照片出自http://www.kenrockwell.com/leica/m3/D3S_7742-1200.jpg）

⇧ 就是要不停的拿在手裡，一直拍下生活周遭的所有事物，才能了解FUJIFILM X100

X100 各部位名稱及功能解說

● 正面

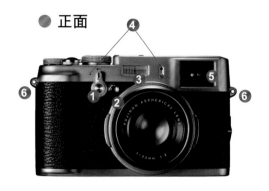

● 反面

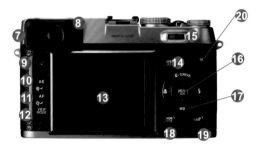

❶ 觀景窗切換桿：可以切換OVF光學觀景窗，或是EVF電子觀景窗。

❷ 對焦輔助燈。

❸ 閃光燈。

❹ 立體聲收音孔。

❺ OVF和EVF混合式觀景窗。

❻ 背帶吊環孔。

❼ 屈光度轉盤：因應每個玩家不同的視力調整，讓觀景窗更為清晰。

❽ 眼睛感應器：按下「VIEW MODE」切換開啟自動選擇。當靠近眼睛感應器時，會以觀景窗模式拍攝；移開時，則會以LCD螢幕拍攝。

❾ 瀏覽播放已拍攝相片。

❿ 拍攝時，為各種曝光模式的選擇；播放照片時，則為放大瀏覽的功能。

⓫ 拍攝時，為畫面中對焦點的位置調整；播放照片時，則為縮小瀏覽的功能。

⓬ VIEW MODE：可切換拍攝的三種模式，觀景窗拍攝、LCD螢幕拍攝，以及開啟眼睛感應器自動切換功能。

⓭ LCD液晶螢幕：拍照、檢視照片，以及調整操作選單使用。

⓮ AEL/AFL功能：具有曝光鎖定和定焦鎖定兩種功能，可以在設定選單第4頁調整。此外，在MF手動對焦的模式下，可以當作自動對焦鍵。

⓯ 後轉盤：有左右及下壓等三種方向，在拍攝時，可以配合其他按鍵調整對焦、光圈、快門等參數。在手動對焦的模式，往下壓可以放大圖像以便確認對焦，是相當好用的功能。

⓰ MENU/OK鈕，進入選單系統以及確認鍵。

⓱ 圓形轉盤搭配四個方向鍵：拍攝時，上鍵為DRIVE拍攝模式選擇、右鍵為閃光燈模式選擇、下鍵為白平衡選擇、左鍵為10公分近拍模式。

⓲ DISP/BACK鈕：在拍攝時，可切換三種顯示的模式，以及顯示自訂設定。若在MENU選單中，則是BACK，有退後及取消的功能。

⓳ RAW鈕：可快速切換JPEG或RAW檔拍攝。在瀏覽照片中，按下可以直接進入RAW輸出JPEG的選單功能。

⓴ 相機指示燈：告知拍攝及儲存的情況。綠燈亮表示拍攝正常，綠燈閃爍表示對焦曝光未完成；綠燈和橘燈交互閃爍表示正在紀錄照片；橘燈亮表示正在大量儲存照片中；橘燈閃爍表示閃光燈充電中；紅燈代表鏡頭或記憶卡錯誤。

● 機身頂部

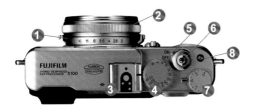

● 光圈轉盤：調整F2.0~F16光圈值，刻度A為自動模式。

② 手動對焦轉盤。

❸ 熱靴電子接口：相容原廠配件EF-20、EF-42 TTL閃光燈，若採用其他品牌TTL閃光燈，可以在拍攝選單第3頁，開啟外接閃光燈的指令觸發。

④ 快門轉盤：快門速度從1/4000~1/4秒，刻度T可以調整1/2~30秒之間的時間，刻度B表示B快門長曝，刻度A為自動模式。

❺ ON/OFF 電源開關：ON開機，OFF關機。

❻ 快門釋放鈕：有螺牙設計，可以使用快門增高鈕，以及傳統機械式的快門線。

❼ 曝光補償轉盤：在程序曝光、光圈與快門先決的拍攝模式中，能進行曝光的增減，在純手動模式下沒有作用。

❽ FN自訂快速鍵：進入設定選單第3頁調整之外，長按著【FN】鍵，也可以快速切換自訂選項。

● 機身底部

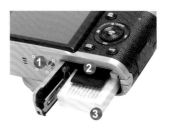

● 腳架螺牙孔。

② 記憶卡：支援SD/SDHC/SDXC等規格。

❸ 電池採用NP-95 鋰離子電池。

● 機身側面

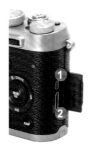

● USB電腦傳輸連接孔。

② HDMI Mini 多媒體連接孔。

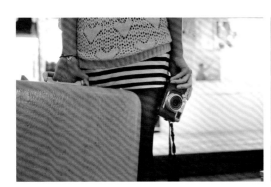

X100 詳細規格

在此提供詳細的規格供大家參考。對相機多一分熟悉，更能掌握這台機器的絕妙之處。

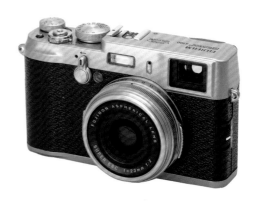

機身材料	鎂合金
感光元件	23.6 x 15.8mm APS-C CMOS 感光元件 / 1230萬畫素 / 三原色濾鏡（RGB color filter array）
影像尺寸	**3:2 比例** • 4288 x 2848 • 3072 x 2048 • 2176 x 1448　　**16:9比例** • 4288 x 2416 • 3072 x 1728 • 1920 x 1080　　**全景模式拍攝** • 180° Vertical - 7680 x 2160 • 180° Horizontal - 7680 x 1440 • 120° Vertical - 5120 x 2160 • 120° Horizontal - 5120 x 1440
靜態影像格式	RAW (.RAF) / JPEG (EXIF 2.3) / RAW + JPEG
影片錄製	1280 x 720 HD, 24fps / H.264 MOV 影片規格 / 立體聲錄製 / 最長錄影時間10分鐘
鏡頭規格	高性能富士鏡頭 with Super EBC 塗料 / 23mm（相當於135 相機的35mm）/ F2 - F16 光圈值 / 6 組8 片鏡頭構成 / 一組非球面鏡片 / 4 枚高折射率凸鏡鏡片 / 內建減3EV的減光濾鏡
對焦範圍	標準：約80cm至無窮遠 / 微距（特寫）：約10cm - 2.0m
自動對焦系統	高速對比對焦系統 / 區域對焦、多點對焦 / 49 點 AF 對焦點選擇
對焦模式	單幅拍攝AF自動對焦 / 連續連續AF自動對焦 / 手動對焦MF 含距離指示
曝光模式	程式自動曝光 / 光圈優先曝光 / 快門優先曝光 / 手動曝光
ISO感光度	ISO 200 – 6400（標準輸出感光度）/ 擴展輸出感光度ISO 100或12800 / 可用ISO自動控制
測光模式	256 區TTL 測光、多重測光 / 點測光 / 平均測光
快門速度	1/4 - 1/4000 sec （P 模式）/ 30-1/4000 sec（正常拍攝）/ Bulb長曝 （最長時間60分鐘）/ 1/4000 秒（限制為光圈F8或更小的光圈值）
自動包圍曝光	自動包圍式曝光（±1/3EV、±2/3EV、±1EV） 膠片模擬包圍式曝光（PROVIA/標準、Velvia/高飽和度、ASTIA/柔和） 動態範圍包圍式曝光（100%、200%、400%） ISO感光度包圍式曝光（±1/3EV、±2/3EV、±1EV）
白平衡	自動白平衡 / 預設：晴天、陰天、螢光燈（日光）、螢光燈（暖白）、螢光燈（冷白）、白熾燈、水中、自定義、色溫選擇
內建閃光燈	自動閃光（超智慧閃光）/ 有效範圍：（ISO 1600）約50cm至9m
閃光燈模式	紅眼修正關閉：自動、強制閃光、禁止閃光、慢同步 紅眼修正開啟：自動減輕紅眼、強制閃光、禁止閃光、慢同步減輕紅眼
外接閃光燈	熱靴 （相容專用TTL 閃光燈）
觀景窗	光學電子混合式觀景窗 / 內建眼睛感應器，視點：約15mm 屈光度的調整 -2 to +1 m-1 (dpt)
光學觀景窗	反伽利略式取景器，帶電子亮框顯示，0.5倍放大率 畫面區域與拍攝區域相比的視野率：約90%
電子觀景窗	0.47英寸約144萬圖元彩色LCD取景器 / 取景區域與拍攝區域相比的視野率100%
LCD液晶螢幕	2.8 英寸、約460,000 圖元、TFT 彩色LCD 顯示屏（視野率100%）

OVF 光學觀景窗

FUJIFILM X100 / ISO200 / F5.6 / 1/120s

OVF光學觀景窗涵蓋約90％的構圖範圍，其擁有清晰而明亮的拍照資訊，在拍攝的過程當中，常會有在使用底片機拍照的錯覺呢！

X100的OVF光學觀景窗，就像是使用傳統的底片相機觀景窗看出去的視野，十分明亮清晰。在光學玻璃上有拍照的資訊，配合傳統相機的操作手感，會讓人感受到使用X100拍照的愉悅感。使用OVF光學觀景窗拍照時，首先會發現「看到的」與「拍出來的」構圖會有些微的差距，尤其是越近的地方，修正的角度越大。在旁軸系統的設計中，對焦距離通常會大於60公分，在使用X100的OVF光學觀景窗拍照時，少於60公分的距離會造成對焦失敗，這時就必須切換成EVF電子觀景窗來拍攝了。

目前市面上，只有X100才擁有這樣獨特的觀看方式，OVF光學觀景窗的優點在於幾乎讓人感受不到拍

照的延遲，而能以清晰明亮的畫面來對焦、觀察所拍攝的事物。

由於OVF光學觀景窗會產生視角上的差異，與目前所見即所得的數位攝影不同，因此，在當下拍攝時就要試著想像所拍攝出來的畫面為何，專注眼前拍照的場景。似乎回到銀鹽底片時代的美好與單純，找到更多的攝影樂趣，也是X100的設計初衷。

FUJIFILM X100 / ISO 800 / F4.0 / 1/250s
使用光學觀景窗拍照，總是會有一股拍出怎樣照片的期待，經常我會關閉照片預覽的功能，拍完回家後再瀏覽照片，總是會出現許多讓人驚喜的光影畫面呢！

● OVF光學觀景窗的切換

X100擁有獨特的混合式觀景窗。拍攝時，可以利用食指切換位於快門下方的撥桿，可以在OVF光學觀景窗和EVF電子觀景窗之間做選擇。

⇧ 切換觀景窗的撥桿

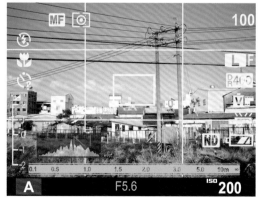

⇧ EVF電子觀景窗

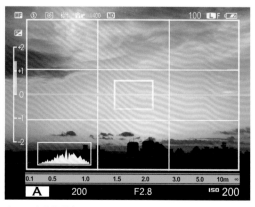

⇧ OVF光學觀景窗

● OVF光學觀景窗的顯示自訂

當你使用OVF光學觀景窗拍照時，可以按下背板的【DISP/BACK】鍵來切換觀景窗的資訊。簡潔的視窗可以讓你清楚構圖，畫面僅出現曝光補償、拍攝模式、快門、光圈、ISO等資訊；若想要更多的資訊，只要按下【DISP/BACK】鍵即可，就可以看到構圖線、水平軸、電池、拍攝張數等內容。

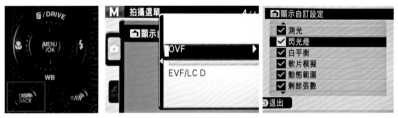

⇧【DISP/BACK】鍵　　　⇧ 於拍攝選單中第4頁，可以自訂顯示畫面的詳細資訊

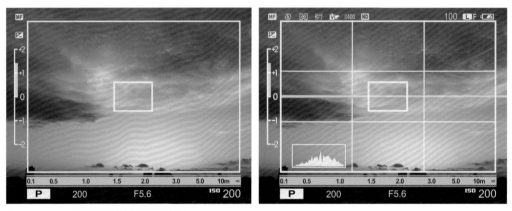

⇧【DISP/BACK】鍵可以切換自訂拍攝資訊的內容

● 對焦指示

使用X100對焦拍攝時，準確對焦框是綠色；若無法對焦時，則會出現紅色框「AF！」的標誌。這時就必須要放開快門，重新對焦，通常會發生在拍攝天空，或是對比度極小的畫面場景。

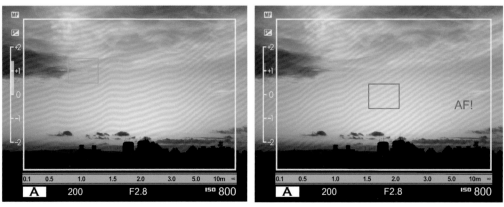

⇧ 左圖為對焦正確，右圖則為無法對焦

● 電子水平線

在拍攝有地平線的風景時,可以開啟電子水平儀來輔助。當水平線到達中央時,會呈現綠色的線條,表示已達到水平軸了。在拍攝有地平線的風景、都市建築、海平面時特別有用。

⇧ 水平軸會隨著相機的傾斜而移動,在拍攝風景時相當好用。

● 25點對焦

當你使用單點對焦時,OVF對焦有25點可以選擇,按住背板的【AF】鍵可以選擇單點對焦的部位,也可以使用圓形轉盤來移動對焦,按下「確定」返回拍攝介面。

⇧ 【圓形轉盤】移動對焦點

⇧ 【AF】鍵

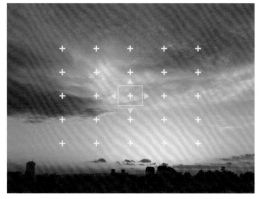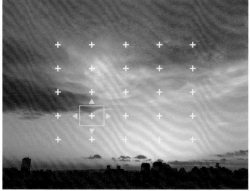

⇧ 移動對焦的OVF觀景窗畫面,有5 ×5的對焦中心可以選擇

● 改變ISO值

當你使用OVF光學觀景窗拍攝時，按機頂上方的【FN】鍵，OVF上的
ISO就會反白，可使用轉盤滾輪或左右撥桿調整ISO的高低，以符合當
下的光線需求。

⇧ 機頂的【FN】鍵可以改變
ISO值

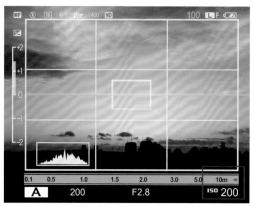 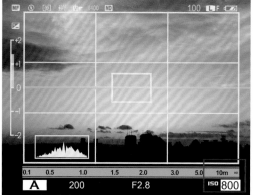

⇧ 將ISO 200調整到ISO 800

● 對焦距離顯示

對焦距離顯示是使用X100的好工具，可以讓你知道在調整光圈時，清晰的距離範圍。配合MF手動
拍攝，就是一個很好的SNAP隨按即拍系統。大光圈時，由於景深變淺，清楚的範圍會變小；小光
圈時，景深加深，清楚的範圍就會變大。

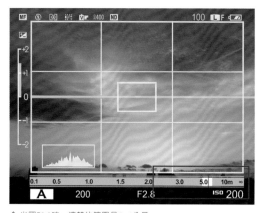 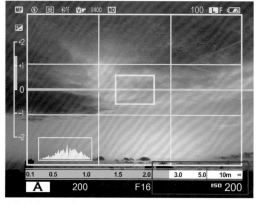

⇧ 光圈F2.8時，清楚的範圍是5~6公尺。　　　　　　　⇧ 移把光圈縮小到F16，清楚的範圍則變成3公尺~無限遠距離。

● OVF構圖視窗的視差校正

使用OVF光學觀景窗對焦時，會因為目標距離的遠近，對焦框的框線也會有所改變。當拍攝距離越近時，對焦框會往右下方移動，因而使得構圖的範圍和拍出來的照片形成落差。

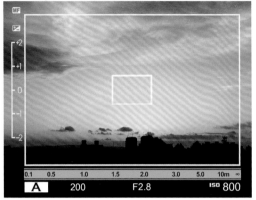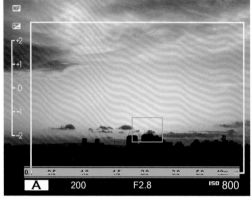

⇧ 取景的範圍會因為對焦的主題而改變位置。越近的距離，對焦範圍會往右下方移動。

富士在2011年6月30日的韌體更新中，推出了修正的對焦功能，在相機設定第6頁，「已修正的AF框」的選項。若將該選項開啟，會發現畫面中有兩個對焦框，右下角新增的AF框就是拍攝近距離專用的，當半按快門時，第二個對焦框就會呈現綠色，這就是近距離的對焦中心點。

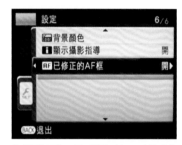

⇧ 「已修正的AF框」選項，讓X100近距離拍攝的對焦更為準確

⇧ 近距離拍攝時，第二個對焦框就會發揮作用，讓人更能預想精準構圖的畫面。

EVF電子觀景窗及LCD螢幕

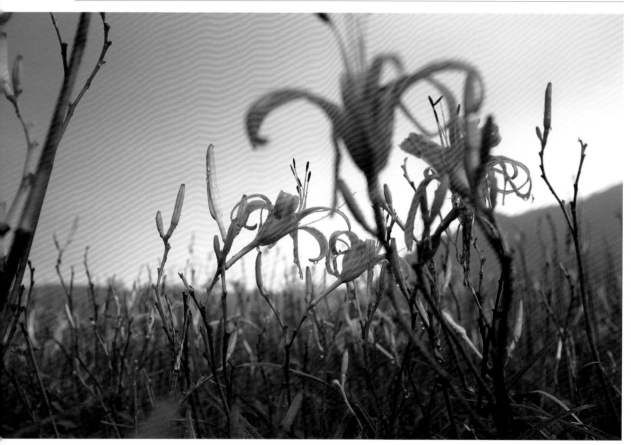

FUJIFILM X100 / ISO 200 / F8 / 1/480s

使用EVF電子觀景窗的最大優勢就是符合當下的數位攝影習慣，並能立即看到所拍攝場景的曝光色彩等資訊，是較為直覺且便利的拍攝方式。值得注意的是，如果拍攝近距離的畫面，必須將觀景窗切換成EVF電子模式，並開啟小花模式拍攝，才能準確對焦與構圖。

如果還不習慣X100的OVF光學觀景窗，也能切換成平常數位相機的使用方式，直接使用EVF電子觀景窗或LCD螢幕拍攝下眼前的畫面，更能掌握當下環境的氣氛和光線。X100的EVF電子觀景窗擁有144萬畫素，可以直接從畫面中反映出真實的曝光畫面、色彩與對比的程度。此外，由於使用X100的LCD螢幕來構圖，就不用把眼睛靠到觀景窗上，在拍攝低角度的花草、高角度的俯瞰景物時，會顯得較為方便。

OVF光學觀景窗和EVF電子觀景窗還有一個最大的差別——拍照的延遲程度。若使用OVF光學觀景窗拍攝，在按下快門的同時，幾乎感受不到任何的拍照延時，但曝光與色調就要憑經驗來掌握了；若使用EVF

電子觀景窗，就如同使用數位相機的拍攝方式，所見即所得，清楚看見當下的曝光和色調；相對的，就會產生些微的快門延時。因此，在晴天拍攝風景、街道、行人等主題時，我喜愛使用OVF模式；在室內、夜晚、近拍、或是需精準掌握構圖和光線等主題時，就會採用EVF模式拍攝。

● 如何切換EVF與LCD

當你在拍攝時，可以按下「VIEW MODE」來切換EVF與LCD的觀看方式，共有EVF、LCD、眼睛感應器等三種觀看模式。同樣都是電子顯示螢幕，EVF在0.47英吋塞入144萬畫素的解析度，3吋的LCD則只有46萬畫素的解析度，畫面的解析度落差相當大，從EVF電子觀景窗看出去，就像是觀看幻燈片，畫質相當細緻；而LCD則作為輔助，提供拍攝資訊觀看及拍攝功能。建議開啟眼睛感應器，它會自動切換LCD和OVF模式，十分便利。

⇧ 「VIEW MODE」可以切換 EVF、LCD 與眼睛感應器的拍攝及觀看方式

● 49點對焦

在EVF和LCD的對焦方面，提供了全螢幕7×7的49個對焦點，比起OVF光學觀景窗5×5點對焦，還多了24個位置。可按下背板的【AF】鍵選擇單點對焦的部位，並利用圓形轉盤來移動對焦位置。

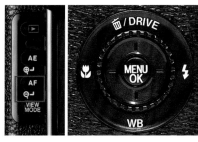

⇧ 【AF】鍵　⇧ 形轉盤來移動對焦位置

⇧比起OVF的25點對焦，EVF和LCD螢幕都有49點對焦可供選擇

● 切換螢幕顯示資訊

【DISP/BACK】鍵可以切換觀景窗的資訊多寡。比較特別的地方在於，如果是用LCD拍攝，則可以切換三種觀看模式：拍攝資訊、基本顯示拍攝、自訂顯示拍攝。

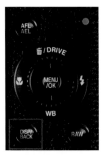

⇧ 【DISP/BACK】鍵

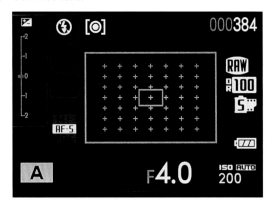

⇧ LCD螢幕有三種模式可以切換：拍攝數據、基本顯示拍攝、自訂顯示拍攝

● MF模式下螢幕的5倍放大

使用MF手動對焦時，會因螢幕太小而無法確認對焦是否清晰。在拍攝時，可按下後方的撥桿來放大EVF或LCD螢幕來進行更精準地確認。

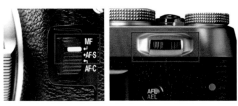

⇧ 當調成MF手動對焦模式時，就可以使用撥桿來放大畫面了　⇧ 放大螢幕後，就能確認對焦畫面是否清晰

FUJIFILM X100 / ISO 640 / F8 / 1/60s

我經常使用MF手動對焦來拍攝10公分的微距主題，由於距離很近，只要稍不注意就會拍出模糊失焦的照片。因此，可以將光圈縮到F8讓景深加深，並使用5倍放大的功能，以確認對焦是否精準。

● 調整對焦點大小

使用EVF和LCD螢幕拍攝時，按下背板的【AF】鍵進入對焦的畫面選單，就可以使用後方撥桿來左右調整對焦點的大小，拍攝小物體時可以縮小對焦點，以能更精準地拍攝；在拍攝人物時，可以把對焦點放大，對焦會更為快速。

⇧ 撥桿可調整對焦點的大小

⇧ 根據拍攝主題，可以調整最適當的對焦框大小

超級 EBC 定焦富士鏡頭

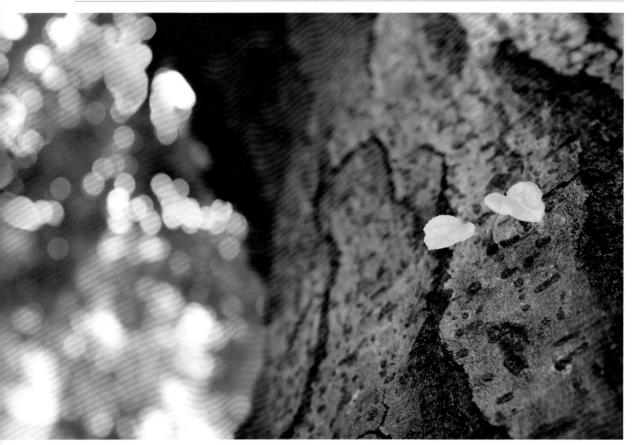

FUJIFILM X100 / ISO 640 / F5.6 / 1/30s
在樹根上新生的嫩葉,棕色樹幹與鮮綠色樹葉的輕柔對比,以及背後夢幻般的散景圓點──豐富的細節與層次是X100最根本的魅力,盡可能地捕捉眼前所看到的一切,這就是X100鏡頭的驚人之處。

X100的鏡頭設計,是一款內藏式、小巧的23mm定焦鏡,因而使得整體外型非常簡潔有力。F2的大光圈和高折射率玻璃的設計,讓光線可以暢行無阻的進入成像區裡,9片的光圈葉片設計,讓拍攝照片盡可能接近圓形的散景,甚至可以說,這款EBC塗料[1]的定焦鏡頭就是X100拍照的靈魂所在。

[1] 註:EBC多層鍍膜技術常用在富士的高階鏡頭,主要是防止面對陽光時,紅色眩光以及重影的產生。

X100的實際焦段為23mm，乘以1.5倍感光元件的尺寸，就是35mm的拍照視野，35mm又被稱為經典人文焦段，從相機看出去的視野，趨近於我們雙眼所見的世界，因為可自然且無礙滯的拍攝眼前所看到的景色，而深受攝影師的歡迎。以下就來介紹這顆鏡頭的特色。

FUJIFILM X100 / ISO 200 / F5.6 / 1/500s / EV+0.3
X100優秀的鏡頭設計，即使在面對反差極大的場景，如明亮的藍天白雲下，逆光的花朵依然呈現豐富出美麗的色彩、清晰的明暗細節。

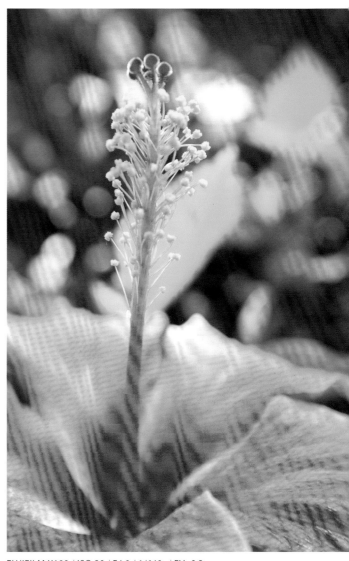

FUJIFILM X100 / ISO 200 / F2.0 / 1/200s / EV+0.3
35mm焦段的距離感，可以讓人輕鬆地將眼前的景物入鏡在光圈F2.0全開的情況下，當你對焦的的主體是畫面中最亮的女生部分，配合X100光圈全開的暗角層次效果，整體氣氛相當迷人。

FUJIFILM X100 / ISO 20 / F4.0 / 1/640s / EV+0.3
利用X100拍照最大的驚喜，就是可以拍出美麗的散景，尤其在拍攝10公分的近距離花草，將光圈縮小到F4.0就會呈現出色的銳利度與清晰度，以及夢幻圓形般的柔焦散景。

● 各級光圈的表現

在X100的光圈轉盤上，提供了七個光圈值可選擇，無論是哪一個光圈值，其葉片都會盡可能呈現圓形形狀，當光線進入後，會讓照片擁有漂亮的圓形散景。值得一提的是，在F4和F5.6的光圈值下，葉片是最接近圓形形狀，也是X100最佳表現的光圈值。

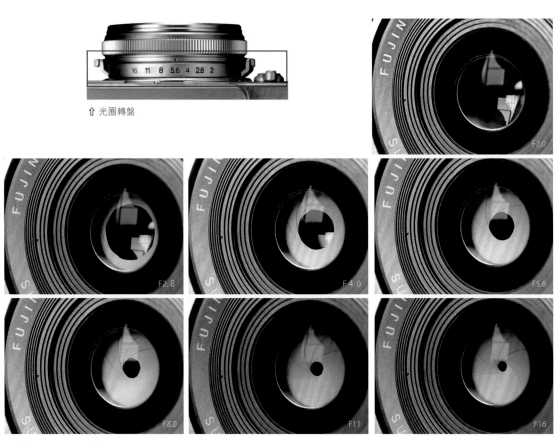

⇧ 光圈轉盤

⇧ 由上至下、從左至右：F2、F2.8、F4、F5.6、F8、F11、F16

● 內建ND濾鏡

說到X100鏡頭組，其特別之處在於內建ND濾鏡（減光濾鏡）。ND濾鏡可降低3EV曝光值的亮度，對於拍攝瀑布、都市光軌、或是過於明亮的場景，都非常好用。為什麼會內建ND濾鏡呢？X100是設計成鏡頭內置快門，在光圈F2.0時，快門速度最快只能1/1000秒；而光圈F2.8時，快門速度最快為1/2000秒。譬如在拍攝直視太陽的畫面，又想要使用1/4000秒高速快門，勢必就要開啟ND濾鏡的輔助，才能得到合理的曝光。

以下為各光圈的實拍圖片，當光圈的開口越大，其背後的圓形散景就越明顯。尤其在F2.0時，更是如此，綠意背景的圓形散景相當顯著。在近拍時，可以將光圈縮小一級到F2.8~F4.0，畫面的散景與主體的銳利表現會更好。隨著光圈的縮小，散景的虛化程度會隨之收斂，F5.6~F8.0光圈所拍攝出的畫面就非常優異；當光圈縮至F8~F16，景深也變得極深，散景虛化也變成細微的小圓點。X100在各光圈的拍攝下，很明顯的特點是散景都會趨近於圓形，多虧了9片葉片才能營造出如此氣氛。

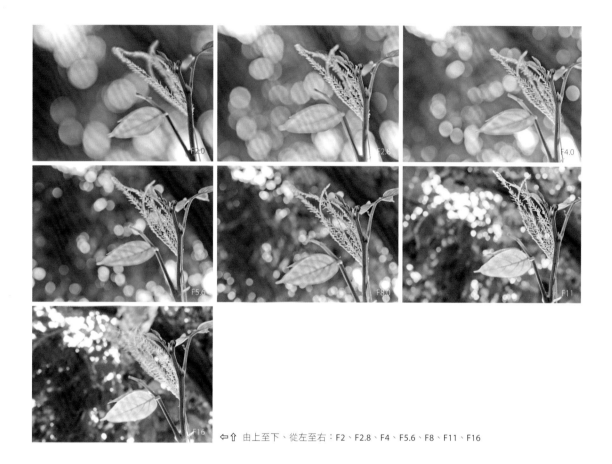

⇐⇧ 由上至下、從左至右：F2、F2.8、F4、F5.6、F8、F11、F16

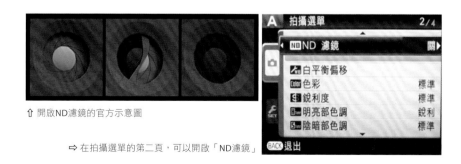

⇧ 開啟ND濾鏡的官方示意圖

⇨ 在拍攝選單的第二頁，可以開啟「ND濾鏡」

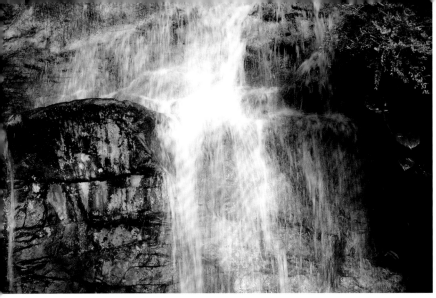

FUJIFILM X100 / ISO 200 / F2.8 / 1/8s

X100在鏡頭上內建ND濾鏡，可以在大光圈的拍攝下，有效地放慢快門速度，特別適合拍出畫面的流動感。在陽光下拍攝瀑布，快門大約會在1/125秒以上，卻缺少了有水珠濺起的白色瀑布感受。利用ND濾鏡拍攝，就能放慢快門速度到1/8秒，相當好玩。

● 手動對焦控制

X100的鏡頭組提供了手動的對焦轉環，從10公分到無限遠的對焦距離都可以自由調整，由於是電子接點控制，有轉速過慢的遲緩現象，基本上是以輔助功能為主，無法全程用手動轉盤來快速拍照。不過，在MF手動模式下配合【AFL/AEL】鍵拍攝，是相當方便且快速的對焦切換方式，在《3-1：對焦，找到清晰的距離》中會有詳細的說明，這也是我最常用的MF手動的拍攝模式。

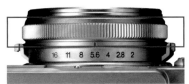

↑ 對焦環

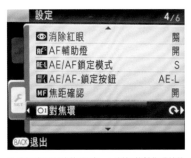

↑ 在設定選單的第4頁中，可以調整對焦環轉的控制，採順時針或逆時針方向

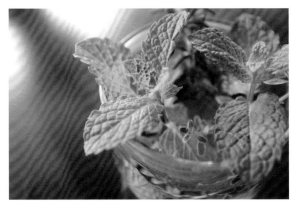

FUJIFILM X100 / ISO 200 / F4.0 / 1/8s

若是使用手動對焦，最合適去拍攝充滿細節的紋理近拍。首先把對焦點調整為10公分，一直往被攝體逼近，直到目標物進入了X100的對焦範圍，就毫不客氣地朝各角度構圖、拍照，如此的估焦技巧會讓拍照節奏相當流暢。

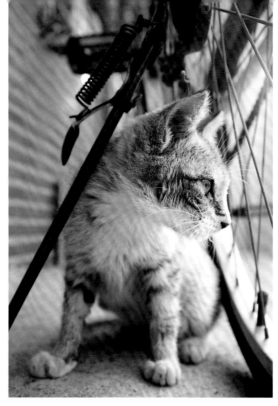

FUJIFILM X100 / ISO 200 / F4.0 / 1/70s

在拍攝好動的野貓時，我會利用MF手動對焦配合【AFL/AEL】鍵以預先估焦，將對焦點設定在15公分左右，並將光圈縮小三級到F4.0，蹲下來並輕巧地靠近野貓，免得讓他們逃跑，等到進入拍照與構圖的範圍，立刻按下快門。因此，事先估焦非常適用於近距離拍攝貓狗。

FUJIFILM X100 / ISO 200 / F4.0 / 1/240s / EV+0.3

X100近拍的景深層次、色彩呈現相當美好，豐富的細節卻帶有柔和的散景感受。就是這般特別的立體，渾圓的水珠好似掉入了荷葉之中，有種輕搖就會晃動的感覺呢！

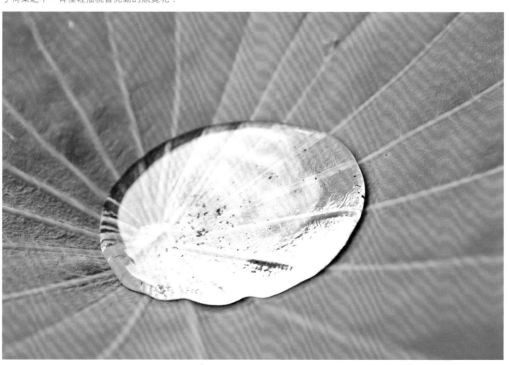

Chapter

03

調整・X100的功能

解析FUJIFILM X100的內在系統，
透過各種的對焦設定與軟體調整，
拍攝出理想的照片氛圍。

對焦，找到清晰的距離

FUJIFILM X100 / ISO 250 / F4.0 / 1/30s / EV+1.0

若你能用X100清楚拍下好動的貓狗，就表示你已經熟悉X100操作上最難掌握的部分——對焦系統。圖中是使用手動對焦搭配【AFL/AEL】鍵來拍攝近距離的寵物，並將光圈縮到F4.0，以重現畫面的銳利與奶油散景，1/30秒的快門可確保無手震的情形產生。

相較於專業的數位單眼或時下流行的M4/3無反光鏡系統，自動對焦絕對不是X100最強的部分，但也不會慢到無法讓人接受。光線充足的場景，對焦反應相當良好且快速，一旦遇到光線不足的拍攝現場，對焦失敗是常有的事。在這種情況下，可以開啟AF對焦輔助燈，或是使用EVF電子觀景窗配合高ISO來拍攝，

如此一來，即使在黑暗的室內拍照也不用怕了。

事實上，想要熟悉X100的對焦系統，必須花上一段時間來摸索，最好能遇到不同的拍攝情況才能確切明白這台機器的特殊性。X100的正常拍照距離為80cm至無限遠，但卡在一個很尷尬80cm的對焦距離分界點上，這大約是兩大步的距離；換句話說，當你手伸

出去能碰到的範圍，X100對焦點經常會失焦，因此，必須要開啟近拍的近拍模式，才能順利地對焦拍攝。一旦開啟近拍模式，鏡頭內部的對焦行程會變長，對焦的速度就會變慢，而發生X100對不到焦或對焦緩慢的狀況。了解相機的對焦原理之後，接下來就是要利用各種方式去駕馭它。

X100提供了三種對焦方式，AF-S是半按快門單次對焦、AF-C是連續自動對焦、MF則為手動對焦，我最常使用的就是AF-S和MF的對焦模式。在相機的硬體設計，對焦的切換放置在左邊的機身上，由上而下分別是MF、AF-S、AF-C。最常使用的AF-S就放在切換的中間，小心在拍攝時容易用力過頭，而調成MF或AF-C模式，造成切換上的些微不便。

⇧ X100的三種對焦方式

● AF-S單次自動對焦

這是正常拍攝下最常使用的模式。半按快門時進行畫面對焦，80公分以外的距離對焦速度相當良好，對於日常生活的場景、人物聚會、旅遊風景等畫面，用AF-S的對焦模式就已經足夠。若是手臂伸直能碰到的近距離，則需要切換到近拍模式或是MF手動對焦模式來拍攝。

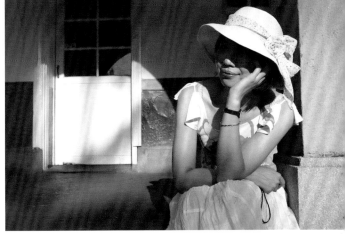

FUJIFILM X100 / ISO 200 / F5.6 / 1/640s
畫面的光影非常明確，且前後距離對比大。如圖中女生身上的光影和背後所延伸的空間，就可以使用X100拍下清晰鮮明的照片。

FUJIFILM X100 / ISO 200 / F8.0 / 1/550s
對比大、光線充足的場所，X100的對焦相當快速，配合OVF光學觀景窗拍攝，整個操作過程是非常流暢且毫無阻礙的。

● AF-C連續自動對焦

開啟AF-C 連續自動對焦,對焦框的形狀會從方框變成十字,無論是否半按快門,X100會不斷對眼前的畫面對焦。與AF-S相同,拍攝近距離的物體,還是必須開啟近拍模式,在該模式下,依然是連續自動對焦的狀態,但值得注意的是,使用AF-C連續自動對焦會加速電池電量的消耗!

FUJIFILM X100 / ISO 800 / F4.0 /
1/350s / EV-0.3
在延伸的街道中,使用AF-C連續
自動對焦,將焦點調整到近距離
的門排上,形成遠方的景色稍微
柔化的畫面。

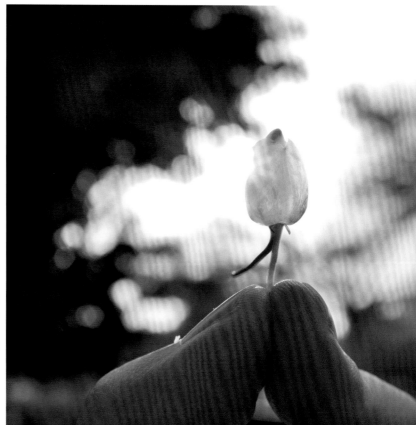

FUJIFILM X100 / ISO 200 / F8.0 /
1/340s
在近拍模式中,也能使用AF-C連
續自動對焦,其十字的對焦準心
較小,更能掌握近拍的準確度。
圖中將光圈縮小到F8.0,讓光點
的散景更加細緻。

● MF手動對焦

此對焦方式是我最期待的，經實際使用過後，其電子傳導的焦距環轉速較慢，造成操作上的不便，操作的速度並沒有預期中的好；但X100在MF手動模式下，配合按下【AFL/AEL】鍵，是另一種自動對焦的模式，對焦行程包含10cm~無限遠，尤其在使用OVF光學觀景窗，拍攝食物、靜物、室內人像、大頭照等題材，相當方便好用。因此，MF和【AFL/AEL】組合是X100非常重要的對焦方式，補足了AF-S和AF-C兩種對焦的不足之處，並創造了街上快速隨拍的可能性。

FUJIFILM X100 / ISO 200 / F2.0 / 2.6s
拍攝風景時，MF手動對焦非常好用！將對焦點設在無限遠的距離，就能免除每次都得花時間對焦的困擾，能更快速的拍照。圖中使用F2.0大光圈配合對焦無限遠，都市的描寫相當細膩，拉長曝光時間為2.6秒，讓雲有流動的模糊感。

FUJIFILM X100 / ISO 200 / F2.8 / 1/1250s / EV+0.3
手動對焦還有個很好玩的地方，就是會形成自然的失焦模糊感。圖中先將對焦點調整在10公分的最短距離，手抓著芒草隨意的朝著藍天甩動，便拍出了像是在風中搖曳的畫面。

● 近拍模式

在AF-S和AF-C兩種對焦模式下，想要拍攝近距離的靜物，請按下圓形轉盤左邊的小花圖示，就會開啟近拍模式了。X100的最近拍攝距離為10公分，便足以拍出精彩的微距世界。也由於X100的片幅較大，近拍時，光圈全開會讓畫面失去銳利度，建議將光圈縮至F2.8~F5.6之間，就能拍出柔順卻又充滿銳利度的畫面了

FUJIFILM X100 / ISO 200 / F4.0 / 1/125s / EV+0.3
X100的近拍效果令人嘆為觀止，充滿細節卻不失柔美，又富有自然而飽和的討喜色彩。圖中將曝光調亮成+0.3EV，讓蓮花跟水珠的香氣更加芳香。

FUJIFILM X100 / ISO 250 / F4.0 / 1/30s
很多人都喜歡近拍食物，將令人垂涎三尺的美食拍下，讓好友們羨慕。X100的優秀自動白平衡與富士色調，是我見過最能拍出食物美味的數位相機了。

FUJIFILM X100 / ISO 800 / F4.0 / 1/12s / EV-0.3
由於近拍的細節相當豐富，拍攝動物的皮毛紋理最適合不過了！尤其在微弱光源下，高ISO卻不失細膩度，真是讓人大吃一驚。

● 對焦點的選擇

使用AF-S和AF-C時，可進入拍攝選單第3頁，選擇「多重」或「區域」對焦。多重對焦就是X100的自動對焦系統，會根據畫面的對比和距離的遠近，來進行畫面對焦點的判斷；區域對焦就是單點對焦，其對焦範圍較小，可精準的控制對焦，也是X100預設的對焦模式，配合著AF鍵來選擇畫面的49點對焦點，會讓構圖更有變化。

⇧ 拍攝選單第3頁，可調整自動對焦模式：多重、區域

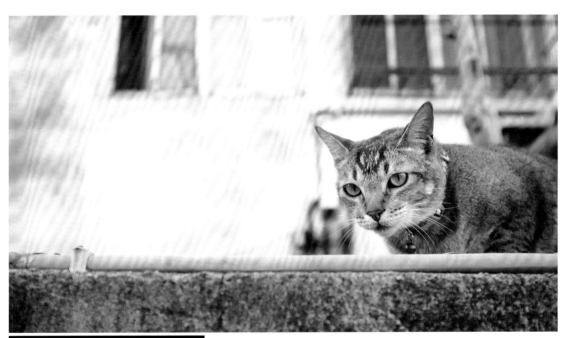

FUJIFILM X100 / ISO 200 / F2.8 / 1/320s
在拍攝之前，利用區域對焦來調整預設的構圖位置，會讓畫面拍起來更為生動。當貓咪走到了預設焦點的右邊三分之一處時，大量留白的空間感與貓咪恰到好處的警戒神情，就會構成有趣味性的照片了。

● 開啟AF對焦輔助燈

在室內或燈光不足的酒吧拍照，會因為主體人物過暗，而對焦到背景的光線區域，這時可開啟設定選單第4頁的「AF輔助燈」，進行亮部對焦的輔助。X100的輔助燈比較適合用於人物在中央的對焦畫面，且距離不超過1.5公尺為佳。另外，如果不想使用AF輔助燈的話，只要長按【DISP/BACK】鍵，就可以開啟X100的靜音模式，會關閉快門聲音、閃光燈、對焦輔助燈，避免干擾被拍攝人的心情。

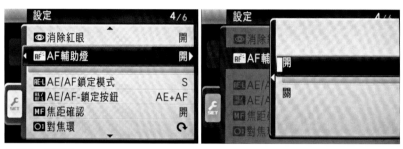

⇧ 開啟AF輔助燈

⇨ 閃光燈的位置在前方撥桿右邊，亮度表現相當優異

FUJIFILM X100 / ISO 3200 / F2.8 / 1/30s
利用對焦輔助燈，可以幫助你在室內聚會時快速地捕捉畫面的焦點，拍下精彩的瞬間。一起來幫狗兒慶生吧！

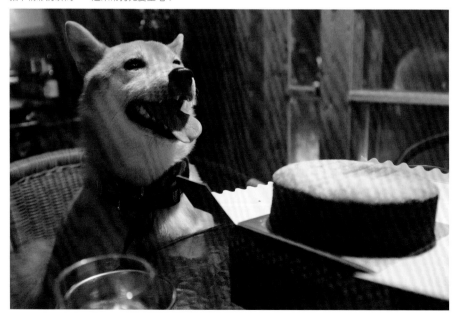

FUJIFILM X100 / ISO 200 / F5.6 / 1/480s /
EV+0.3
對焦曝光鎖定最大的優點在於，當你要拍攝
清晰的主題、構圖有變化的照片，只要先對
著圖中的花朵半按快門進行測光對焦，再按
下機身背後的【AFL/AEL】鎖定對焦後，就可
以移動構圖並保有原本的光線氣氛及主題。

● 對焦鎖定

在AF-S和AF-C兩種對焦模式中，按下【AFL/
AEL】可以進行畫面的對焦和曝光鎖定。在設
定選單第4頁中，將會看到兩個關於鎖定的選
項，分別是鎖定模式跟對焦曝光模式。

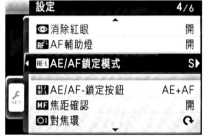

⇧ 兩項關於「鎖定」的選項

在AE/AF鎖定模式內有兩個選項，一個是按著
【AFL/AEL】時進行鎖定對焦和曝光，放開後
取消；另一個則是「AE/AF-鎖定開關切換」，
按一下【AFL/AEL】可鎖定畫面，再按一下
【AFL/AEL】則取消，建議使用「AE/AF-鎖定
開關切換」，針對鎖定的主體只要按一下，而
不用按著不放，在拍攝上會比較方便。

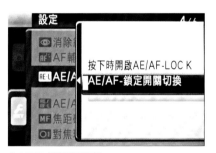

⇧ AE/AF-鎖定開關切換

而「AE/AF-鎖定按鈕」是提供對焦曝光的鎖
定，有AE曝光程度、AF對焦區域、AE/AF曝光
對焦鎖定三種。對於同一個場景想要拍出相同
的光線感，可以使用AE曝光鎖定；如果是拍攝
靜物花卉等相同距離，可以使用AF對焦鎖定；
拍攝明確的主題和光線效果，如人像拍攝，就
可以使用AE/AF曝光對焦鎖定。

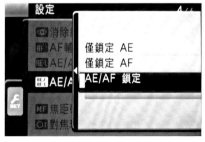

⇧ AE/AF-鎖定按鈕的選項

FUJIFILM X100 / ISO 200 / F8.0 / 1/32s

拍攝風景以及都市建築，利用MF手動對焦，把對焦點設定為無限遠，縮小光圈來拍攝，將會拍攝出銳利又飽和的照片。

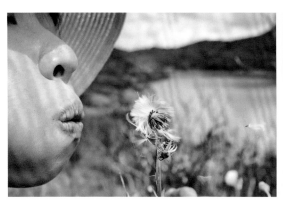

FUJIFILM X100 / ISO 200 / F5.6 / 1/500s

拍攝蒲公英被吹動的瞬間，使用MF手動對焦，並將對焦點設為10公分，縮小光圈至F5.6增加景深，X100也能拍出如此動態的畫面。

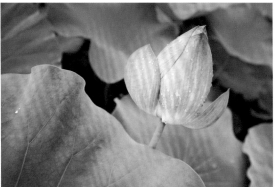

FUJIFILM X100 / ISO 200 / F4.0 / 1/340s

將花朵的位置移到右邊1/3的位置，花朵在綠葉中顯得顯眼。

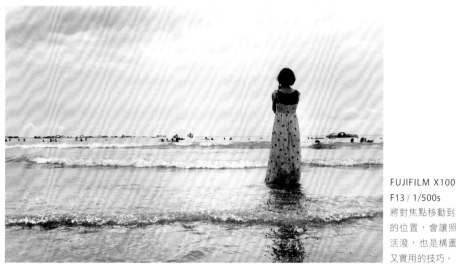

FUJIFILM X100 / ISO 200 /
F13 / 1/500s
將對焦點移動到畫面右邊1/3
的位置，會讓照片看起來更
活潑，也是構圖學裡面基本
又實用的技巧。

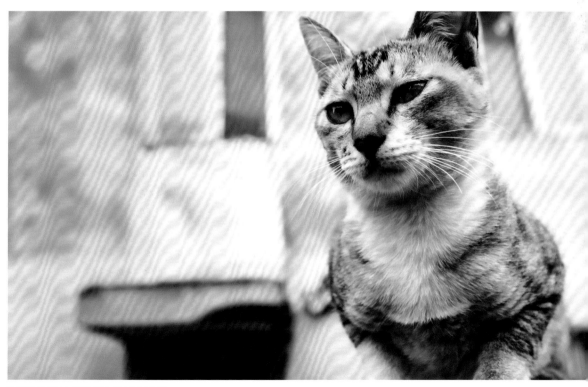

FUJIFILM X100 / ISO 200 / F4.0 / 1/350s
圖中先對著貓咪進行對焦鎖定之後，移動構圖把貓咪放在右邊三分之一的位置，配合貓咪的
眼神騰出左邊的空間感，照片就會顯得生動許多。

ISO，
令人驚艷的高品質

FUJIFILM X100 / ISO 200 / F5.6 / 1/30s
夕陽餘暉灑落一地光暈在路旁的野草上，光線像似在風中搖曳，這色彩令人心曠神怡。

如果有人問：「除了古典外型之外，X100還有什麼讓人驚艷之處呢？」我絕對會毫不猶豫回答──可以媲美全片幅數位單眼的ISO可用性。無論是處在何種光源下，都能保持優秀的畫質輸出，高品質的ISO就是X100最大的亮點之一。

X100的ISO值介於200~6400，當ISO越低，所拍出來的照片畫質就越好，成像也越細密，在光線充足的地方、戶外風景區，可使用低ISO配合F4.0、5.6光圈拍照，這可是X100最佳細膩畫質的組合。提高到ISO 800時，色彩和照片品質依然相當棒；到了ISO 1600時，可以看出畫面有些微雜訊；而ISO 3200時，則開始出現雜訊，但色彩表現依然優異；ISO 6400時，雜訊顆粒明顯，建議可以開啟抹除雜訊的功能，或是使用黑白模式拍照，都別有一番風味。對筆者而

言，因為X100可用ISO達到6400，讓從白天到夜晚的拍攝變得極具變化及可能性。

與目前的M43系統、Sony NEX等同類型無反光鏡的相機相比，FUJIFILM X100的ISO表現相當驚人，即使是ISO 12800，畫質也表現得可圈可點，讓人值得依賴。

FUJIFILM X100 / ISO 200 / F4.01/ 110s / EV-0.3
嬌嫩的荷花上有大片的淡粉紅色，青綠色的蓮藕，還有些許鮮黃色的花蕊，我將荷花捧在左手手掌中，右手則操控相機，稍微縮兩級光圈，銳利地呈現鮮嫩蓮花的色彩姿態。

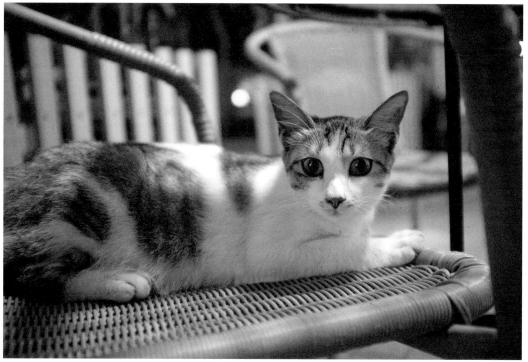

FUJIFILM X100 / ISO 1600 / F2.0 / 1/100s / EV-2.0
我喜歡帶著X100在夜晚上街遛達，找尋貓咪的存在，高ISO的可用性讓人很放心地拍照，絲毫不用擔心微弱光線下是否會產生無法捕捉畫面的情況。

FUJIFILM X100 / ISO 3200 / F2.8 / 1/35s / EV-2.0

夜裡，淡黃的路燈打在一旁的樹葉上。X100的曝光，總會把夜晚時分拍成宛如清晨或黃昏的光線，相當有趣。
而ISO 3200的些微雜訊，卻增添了底片的氛圍。

FUJIFILM X100 / ISO 400 / F5.6 / 1/100s / EV-1.3

X100帶給我印象最深刻的優異畫質表現，就是在微弱光線下，綠葉的細節與立體感，呈現著細膩的照片質感。

● 高畫質表現：ISO 200~ISO 800

在這個ISO區間所拍出來的畫質是高水準的演出，若身處在充足的光線下、戶外場景、白天室內，都可以感受到X100優異的色彩寬容度，以及豐富的光線與細節變化。想要拍出高品質的照片，那麼，ISO 200~ISO 800絕對足以讓人信任。

FUJIFILM X100 / ISO 200
F4.0 / 1/50s / EV-0.3
光線充足時，X100對於環境的色彩捕捉、以及明暗的寬容度處理絕對會讓人滿意。有時光線對了，就會拍出如同底片相機的質感。

FUJIFILM X100 / ISO 400 / F2.0 / 1/30s
X100非常適合拿來拍攝細膩的紋理表現，如眼前柴犬蓬鬆且柔順的毛髮，窗戶光打在柴犬身上的立體感，以及背景奶油般的散景，似乎可以充分呈現出眼前所見的一刻。

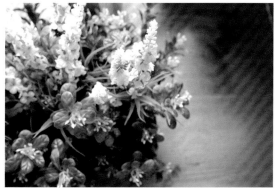

FUJIFILM X100 / ISO 800 / F5.6 / 1/50s
使用ISO 800，即使將照片放大到1：1檢視，也很難找到雜訊，盆栽與木板的光線有著良好的色彩細節與立體感。

● 掌握室內氣氛：ISO 800~ISO 1600

室內聚餐若使用X100來拍照，會讓不少人訝異其拍攝品質。富士是從底片起家，對於色彩和光線的處理自有其獨到之處，即使是高ISO 1600仍保有細膩的細節及色彩。富士在設計X100時，曾傳達過他們的理念：「我們考慮的不是像素的多寡，而是要如何盡可能地收集到眼前的光線，以設計出高感光、低躁點的感光度表現」我想，ISO 800~ISO 1600就是最好的實證。

也因為高ISO的可用性，使得在室內拍攝時穩定度變高，相同的曝光，在ISO 800需要1/30秒；在ISO 1600時，快門速度則會提高到1/60秒。無論是防手震或拍攝小孩和寵物，都有非常大的幫助。

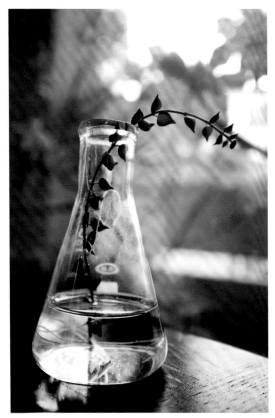

FUJIFILM X100 / ISO 1250 / F4.0 / 1/60s
遇上室內的弱光環境時，不妨將主題放置在窗旁，運用窗邊的自然光線，拍攝瓶中嫩芽往右生長的模樣。將光圈調整為F4.0，並使用自動高ISO拍攝，ISO 1250的感光度，對午後恬靜的氛圍相當合宜。

FUJIFILM X100 / ISO 1000 / F2.8 / 1/400s
在陰天時刻拍攝會動的寵物時，我習慣提高ISO到800~1600之間，是為了獲得足夠的快門速度，才能拍下眼前貓咪的可愛神情。

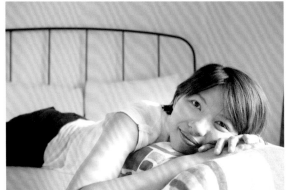

FUJIFILM X100 / ISO 800 / F2.8 / 1/110s
在室內拍照時，將ISO設定為800，可有效提高快門速度。當窗戶的光線照射到趴在枕頭上的女孩，捕捉下這一刻的美好！

● 夜晚的驚嘆：ISO 3200~ISO 6400

在夜晚拍攝時，筆者喜歡使用ISO 3200來描寫昏暗的光線，ISO 3200會產生些微的畫面雜訊和斑駁，只要適當地增強畫面對比和銳利度，並將照片色彩用稍微過曝的模式拍攝，就能呈現細膩感的影像照片。

通常會使用到ISO 6400，應該是處在極暗的場所、夜晚的微弱燈光、室內等聚會場所，配合著F2.0或F2.8大光圈來拍攝，還是可以獲得不錯的光線品質。若是能善用內建閃燈，讓在ISO 6400的情況下得到足夠的曝光。除了減少雜訊，呈現更明亮的影像，黑白氣氛也會更為到位。

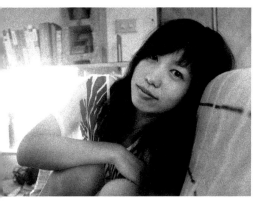

FUJIFILM X100 / ISO 6400 / F2.8
1/40s / EV+0.7
現場的光線只有桌燈的微光，我喜歡使用ISO 6400
配合黑白底片的綠色濾鏡，來拍攝女孩放鬆的神
情。拍攝黑白照片時，可以將曝光補償加至0.7，
就能呈現出更明亮的肌膚光澤了。

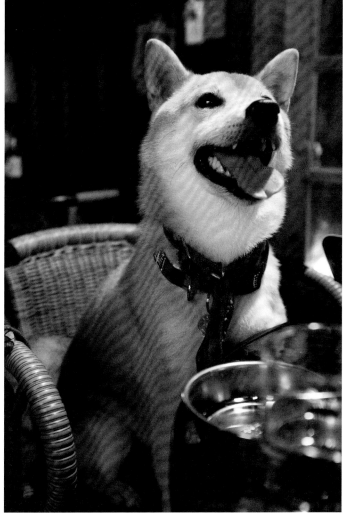

FUJIFILM X100 / ISO 3200 / F2.8 / 1/30s
如果沒有打上EXIF拍攝資訊，你絕對無法猜到這柴
犬可愛模樣竟然是以ISO 3200拍攝，雜訊在哪裡？
色彩怎麼會那麼漂亮？這就是X100古典外型下所
蘊藏的內涵，令人著迷的富士色彩表現。

FUJIFILM X100 / ISO 3200 / F2.8 / 1/25s
只要現場有足夠的光源,使用ISO 3200依然可以拍攝出極度細膩、不含雜訊的立體感照片。

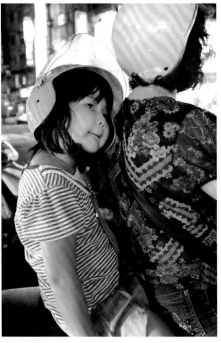

FUJIFILM X100 / ISO 6400 / F2.8 / 1/80s
在夜間路上隨拍,使用ISO 6400除了可以保有現場的光線氣氛,快門速度還會增快,可避免拍出晃動的照片。

● 讓人眼前一亮的 ISO 12800

第一次使用ISO 12800拍照時,徹底被震撼到,真的無法想像其畫質怎麼會那麼優秀!如果是Nikon D700或是Canon 5D II等全片幅的專業相機,畫質的呈現理應如此,但X100可是定位在隨身攜帶的相機,相較之下,其感光度的處理真的相當優秀呢!

使用ISO 12800拍照時,筆者特別喜歡黑白底片拍攝,想要拍攝強烈光影就用紅色濾鏡,想要拍攝人像就用綠色濾鏡,並將亮部和暗部色調調整為銳利,將銳利度調整為強烈,讓黑白顆粒的質感更明顯。若是想拍攝夜晚,可以將曝光補償調整為-EV0.7~-EV1.0,讓整體的黑夜表現更為突出。

ISO 12800是X100輸出的最高極限,在RAW檔的拍攝模式下無法使用,必須將影像品質改成JPEG(FINE或NORMAL)才能開啟。需要注意的是,在ISO 12800下是無法使用全景拍攝及錄影的。

FUJIFILM X100 / ISO 12800 / F2.8 / 1/60s / EV-1.0

FUJIFILM X100 / ISO 12800 / F2.8 / 1/60s / EV-1.0
使用最高ISO值12800，並將照片的黑白對比和銳利度加大，刻意營造出粗糙顆粒的質感，是我很喜歡的黑白街拍模式。

FUJIFILM X100 / ISO 12800 / F2.0 / 1/80s / EV-0.3
人眼雖然看得出黑暗裡的動靜，但很多相機都只會拍出一片黑的景象。眼前專心在吃飼料的貓咪，是我在戶外夜晚的桌腳下尋到的，當時沒有想太多就使用ISO 12800拍攝捕捉現場光源，沒想到成像竟然如此讓人滿意。

● 減少雜訊的運用

減少雜訊的用處在於抹除因高ISO所產生的色彩噪點，將「減少雜訊」調整為「高」，就會有極好的色彩平滑效果，對於拍攝人像的膚質來說，會變得很柔順。在富士新的EXR影像處理技術中，有優秀的雜訊處理演算，使用標準的減少雜訊設定就已足夠，但筆者喜歡保留拍攝原始畫質的顆粒，通常會設定為「低」。如果想拍攝平滑的人像膚色色彩，就調整為「高」，兩者會有明顯的差距，可因拍攝的主題而有所調整。

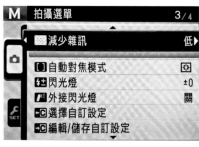 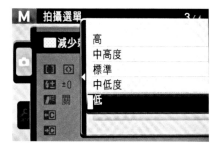

⇧ 「減少雜訊」被戲稱為X100的人像美肌模式，可於拍攝選單第3頁調整

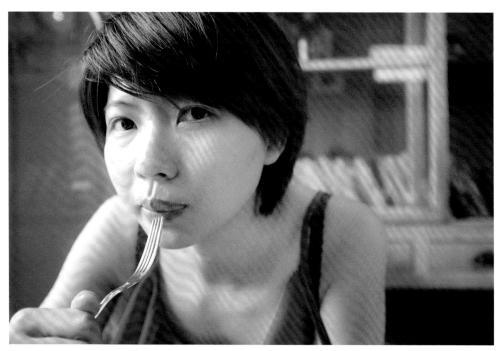

FUJIFILM X100 / ISO 3200 / F2.8 / 1/50s
X100預設的高ISO，其雜訊抑制已表現得非常優秀，如果要拍攝出柔順的膚質，可以將「減少雜訊」設定為高，銳利度減低，並將亮部色調對比調整為銳利，就能拍攝出高ISO下的無齡美肌。

FUJIFILM X100 / ISO 3200 / F2.0 / 1/40s

將減少雜訊的效果增強，照片中的光線柔和感也會獲得加強，拍攝出午後的閒適。

FUJIFILM X100 / ISO 2500 / F2.0 / 1/30s

將減少雜訊調整為最低，光影之間的層次會比較多，畫面也會產生些微的顆粒感，營造出豐富的夜晚氣氛。

● ISO自動控制的妙用

「ISO自動控制」（又可稱為「自動高ISO」）會根據光圈和快門的組合來判斷ISO的程度，可設定選單的第3頁調整。其預設值為ISO 800，最低快門速度是1/60秒。因X100本身的ISO就能呈現完美畫質，再配合1/60秒的快門速度可以防止手震和畫面移動所產生的模糊，對於日常生活拍攝是非常實用的。另外，筆者喜歡將「最大感光度」設定在ISO3200，並將「最低快門速度」設定在1/60秒，無論是白天還是夜晚的場景，都能很便利的隨意拍攝。

⇧ 調整「ISO自動控制」的預設值

FUJIFILM X100 / ISO 650 / F4.0 / 1/60s
近拍時，一邊調整焦距一邊還要顧慮曝光，會讓拍攝時間大為延長。開啟「ISO自動控制」就可以讓你免除曝光的調整，專心在拍攝這件事情上。

FUJIFILM X100 / ISO 1600
F2.8 / 1/40s
開啟「ISO自動控制」後，在夜晚拍攝就會有防手震的效果。以最低快門1/40秒做基準來決定整體曝光，以及ISO的調整，相當方便。

FUJIFILM X100 / ISO 320 / F5.6
1/30s / EV+0.3
利用自動高ISO配合快門速度的限制，可以讓你很輕鬆地去拍攝生活照片，也就是X100的AUTO傻瓜模式呢！

FUJIFILM X100 / ISO 250 / F8.0 / 1/170s

在旅行途中，使用ISO自動控制是非常方便的拍攝方式，將ISO調整設定在ISO 3200後，只要專心構圖和決定眼前光圈大小，其他的曝光判斷就交由X100來決定，可省下許多調整ISO和曝光的時間。

FUJIFILM X100 / ISO 200 / F4.0 / 1/2000s

測光 · 曝光補償 · 閃光燈，捕捉最美的光線

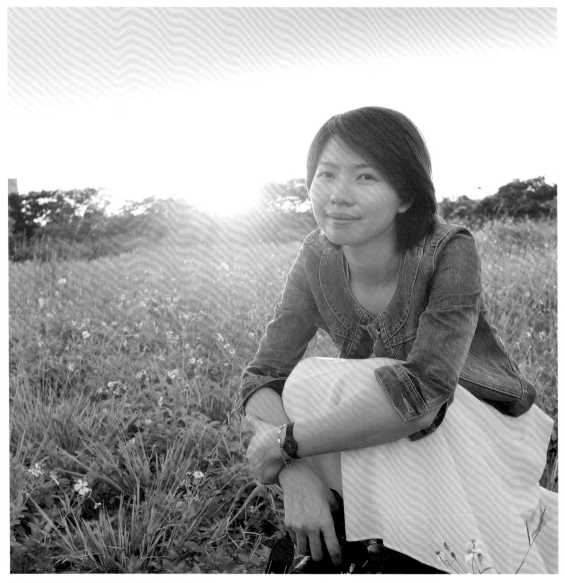

FUJIFILM X100 / ISO 200 / F5.6 / 1/60s / EV+1.0

在拍照的過程中，擁有決定性的關鍵就是相機的測光系統，由光圈、快門及閃光燈所組合的曝光組合。在逆光的環境下，適當地操作內建閃燈和曝光補償，讓陰影部分達到補光的效果，就能拍出柔和的人像光線。

攝影的本質就是記錄光線，在相機操作裡則稱為「曝光」，隨著科技的進步，相機都已內建優秀的自動測光系統，來幫助你拍出標準曝光的畫面。但，最終還是要以自己的想法來建構影像，無論是想拍微暗角落的流浪漢，還是陽光下過曝的輕柔花朵，這其中的自我意識是相機無法去做判斷的，因此，必須深入了解測光方式的原理及曝光補償的操作，才能拍攝出理想的曝光氣氛。

X100的曝光補償是獨立轉盤，便於玩家操作。其優秀的測光系統讓大部分的畫面都能得到適當的曝光。如果對著天空拍攝，因整體太亮，X100就會減低曝光，拍出微暗的天空；如果在黑夜中拍照，整體的光線太過昏暗，X100就會相對提高曝光，拍出宛如白天的明亮光線。此時，就可以使用轉盤上的曝光補償，降低整體的曝光，以呈現黑暗裡的燈光。

想要掌控光線，除了使用相機內建的測光系統、以及調整的曝光補償之外，還有就是閃光燈的運用了。X100內建一個小型的閃光燈，以補光的角度來看，確實能達到不錯的效果，讓畫面的立體感更為突出。接下來就詳細說明各種測光方式、曝光補償，以及閃光燈的運用。

FUJIFILM X100 / ISO 2000 / F2.0 / 1/55s
在明亮的環境下，使用閃光燈可以強調主題與立體感。光線從右側的窗戶照入，將閃光燈的出力調整到最弱，擊發出來的光線，正好反射床單上的陰影，因而強調出手腳與背景的立體感。

FUJIFILM X100 / ISO 200 / F5.6 / 1/40s
X100的測光系統相當優秀，以多重測光拍攝時，陽光下的綠草可以呈現高度的明亮感與飽和的色彩，不容易拍出灰暗的照片。

FUJIFILM X100 / ISO 200 / F8 / 1/64s
由於X100的內建智慧閃燈，可以根據距離和光圈、快門的組合，自動調整閃燈出力的大小。圖中近距離拍攝用手指擺出的愛心形狀，不僅背後的藍天色彩相當飽和，手掌的曝光也恰到好處，沒有過曝的情況產生。

測光方式的切換

X100的測光方式分成多重測光、點測光和平均測光。想要更換測光方式時，按下【AE】鍵就會出現這三種曝光選項了。如果你採用全手動M模式拍攝，自行操作的光圈快門組合會決定曝光程度，那麼，無論使用何種測光方式都不會影響你的曝光畫面。

⇦ 測光選項

● 多重測光

多重測光為X100預設選項，是點測光和平均測光的綜合體，相當適合主題明顯的拍攝場景，如人像、小孩、或美食等，使用多重測光是最佳的選擇，可輕易傳達出明亮的光線氣氛。多重測光擁有平均測光的優點，也有點測光的中心區域加強測光的特點。整體照片呈現出乾淨舒服的感受，這是筆者推薦的測光方式。但，若要在夜晚拍攝，多重測光會拍出過亮的照片，可減少曝光補償，以呈現黑暗裡光線的氣氛。

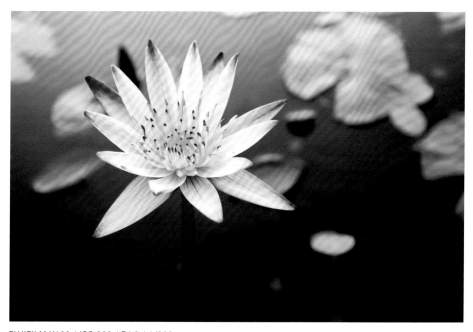

FUJIFILM X100 / ISO 200 / F4.0 / 1/200s

多重測光所呈現的明亮感，明暗的對比所造成的立體景深感，讓位於草綠色的池塘所包圍的蓮花，躍然於紙上。

FUJIFILM X100 / ISO 200
F4.0 / 1/640s

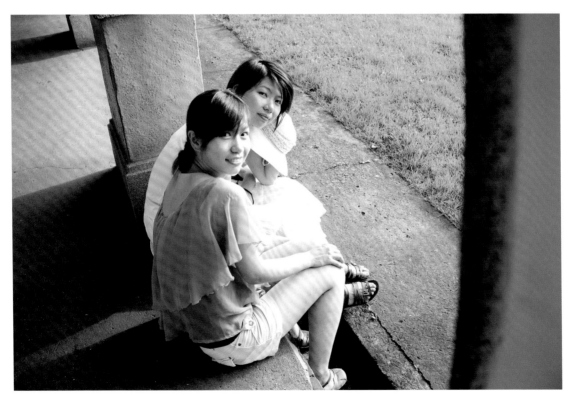

FUJIFILM X100 / ISO 200 / F5.6 / 1/125s

使用多重測光可以輕易拍出明亮又清晰的照片，尤其適用於拍攝人像，能展現高亮度的粉嫩肌膚，也是人像模式推薦的測光方式。

● 點測光

點測光又稱為Spot Mertering，是指區域很窄小的測光。此測光方式適用於拍攝明顯主題與營造光線氣氛。當測光在亮部，整體會變暗許多；當測光在暗部，整體明亮度就會提高許多。一張好的照片並不是指測光有多精準、色階的分佈有多平均，講求的反而是照片的光線和氣氛，以及呈現的故事感。不妨善用點測光，就容易呈現出有故事感的光線氛圍。

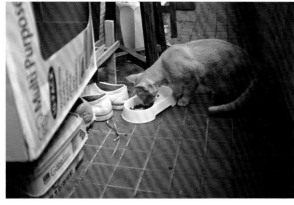

FUJIFILM X100 / ISO 200 / F2.0 / 1/150s
使用點測光拍攝照片的明亮處，如眼前貓咪的神情，就會拍出亮部的豐富細節，以及較暗的黑色背景，在亮暗明顯的對比下，很容易拍出主題性。

FUJIFILM X100 / ISO 800 / F2.0 / 1/40s
想要拍下有電影情節的夜晚街道，點測光非常好用！比起多重測光，點測光更能拍出黑夜的層次。圖中測光點在畫面中央的白色斑馬線，較暗的穿越機車和等待行人，而營造出明顯的聚光燈效果。

FUJIFILM X100 / ISO 200 / F4.0 / 1/170s
使用點測光拍攝白色或是明亮的主題，都可以呈現出豐富的亮部細節與紋理，也是點測光的好用之處。

● 平均測光

此測光方式對於拍攝風景或是靜物相當實用。相對於點測光或多重測光，所表現出來的測光平均值較為穩定。拍攝同一個場景不會因為稍微的移動而讓曝光值大為改變。對於在同一個固定場景，需要拍攝數張照片，譬如肖像、夕陽日出等主題，使用平均曝光會減少調整的麻煩。但使用平均測光會使得整體的曝光偏低過暗，若想要拍出明亮的光線感，需要使用曝光補償來輔助拍攝。

FUJIFILM X100 / ISO 200 / F5.6 / 1/30s / EV-0.3
使用平均測光的好處在於不會因為畫面局部的光線變化，而形成前後拍攝的照片差異性過大，非常適合拍攝風景等題材。
圖中為了呈現細膩橘紅色的雲彩，將明亮部調整為銳利，並降低-0.3EV的曝光量。

FUJIFILM X100 / ISO 200 / F8.0 / 1/500s
使用平均測光所拍出的成像，通常會比多
重測光再暗一些，較暗的畫面乍看之下沒
有那麼顯眼，卻擁有細膩的光線變化。

曝光補償的運用

無論是哪一種測光方式，都是相機根據整體的曝光量來判斷，以半自動的測光模式拍攝照片；但，有時為了拍攝特定主題，相機測光模式就無法達到我們的要求了。這時，就是曝光補償上場的時刻了。可根據光線的氛圍來增加曝光或是減少曝光，更甚者，X100的曝光補償設計，提供了+2EV~ -2EV的獨立轉盤，讓你可以快速的手動調整，也是其重要的操作優勢。

⇦ 調整曝光補償的獨立轉盤

增加曝光補償的時機，通常會用在拍攝明亮的場景。當畫面的整體曝光值過高，X100的測光就會降低亮度，以保持照片不會在過曝的曲線中。但就視覺觀感而言，這樣的照片顯得有點灰暗，就必須增加曝光補償，讓X100知道是要呈現出有光線感且明亮的畫面。

FUJIFILM X100 / ISO 200 / F5.6 / 1/50s / EV+1.0
想要拍出陽光滿載的視覺感，增加曝光補償是最好的手段，尤其X100於高光下的細節掌握，有著相當迷人的氣氛。陽光下儘管增加曝光補償，也會有意想不到的好效果呢。

FUJIFILM X100 / ISO 200 / F5.6
1/120s / EV+1.3
逆光拍攝時，可增加曝光補償以
避免暗部的花瓣變成黑色剪影，
更可以強調圍繞在阿勃勒花瓣上
的溫暖明亮感。

而減低曝光補償的時機，通常是在夜晚或是昏暗的室內。X100預設的多重測光是較為明亮的測光系統，當你在夜晚拍攝時就會發現，X100拍出來的照片就像夜晚的白天一樣，雖然這樣的效果很棒，但還是要以自己拍攝的主題來走，因而要降低曝光補償，讓X100表現出微弱光線的深沉氛圍。

FUJIFILM X100 / ISO 6400 / F2.0 / 1/30s / EV-2.0
X100預設的多重測光往往會將照片拍得太過明亮，而失去了黑夜的氣氛，因此，要將曝光
補償減低-2.0，拍出貓咪在黑夜裡放大瞳孔的感受。

在拍攝場景之前，先拍一張測光照片，感到畫面太過明亮而失去了黑暗的感覺，因此，將曝光補償減低到-0.7EV，再請友人蹲在門口當做主題的延展，讓光影的視覺對比更為集中。

FUJIFILM X100 / ISO 200 / F4.0 / 1/40s

FUJIFILM X100 / ISO 200 / F4.0 / 1/110s / EV-0.7

閃光燈的操作

X100內建了相當優秀的智慧型閃光燈，它會依據拍攝
對焦的距離、整體曝光度等資訊，並配合ISO來做閃燈
的擊發，以確實達到合適的補光效果。不容易拍出過曝
死白的照片，可以放心的在夜晚或室內昏暗的燈光下使
用。甚至在白天陽光充足時，使用閃光燈來增加主題的
立體感，或是逆光時的閃燈補光，都會讓照片的光線質
感更為迷人。

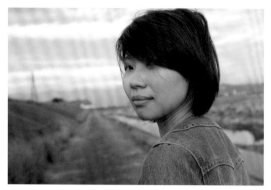

⇧ 未使用閃燈

⇧ 使用內建閃燈

操作閃光燈時，可以直接點選圓形轉盤上的閃光燈快速鍵來做調整，有AUTO自動、
強制閃光、關閉閃光、慢速同步等可供選擇。要注意的是，AUTO自動閃光只能在P模
式下使用；慢速同步閃光只能在P模式、A模式下使用。此外，在拍攝選單中的3頁，
閃光出力補償的選項有+ 2/3 ~ -2/3亮度可以調整。於設定選單第4頁，開啟消除紅眼
的功能。

⇧ 按住圓形轉盤右方，就可以調整所對應的閃燈模式

⇦ 在拍攝選單第3頁，可調整閃燈的出力大小

⇦ 設定選單第4頁，能開啟消除紅眼的功能

FUJIFILM X100 / ISO 200 / F5.6 / 1/550s
X100所提供的智慧型閃燈，即使是近距離的花朵，
都能拍出飽滿色彩與充滿立體感的畫面。

FUJIFILM X100 / ISO 2000 / F10.0 / 1/640s
要是沒有使用閃光燈拍攝，圖中的女孩就會跟背景
攪和成一片，而失去了主題性。閃光燈是強調畫面
的主題性非常好用的工具。

白平衡，精準掌控畫面的色彩

FUJIFILM X100 / ISO 200 / F4.0 / 1/110s

雨後的竹林，空氣中瀰漫的濕氣將一片綠意滋潤得特別盎然。在白平衡裡調整為陰天，讓畫面充滿暖和的黃綠色，彷彿身歷其境。拍攝遠景照片時，用F4.0光圈已經可以拍出銳利的細節，稍微減低-0.3EV曝光量，讓亮部的色彩更為豐富。

想要捕捉準確的現場光線，那麼，白平衡是非常重要的依據。白平衡的設計原理就是在任何光源下，將畫面中白色部分還原成白色，當白色的色彩準確時，環境光源的色彩也會相對的精準。有些相機拍起來的照片偏紅偏藍，與現場色彩有所差異，最根本的原因就在於白平衡對環境光的判斷不準確。

而X100自動白平衡的準確性相當優秀，令筆者印象深刻。X100的白平衡些微偏向冷調性，在溫暖的陽光下，有股清晰的空氣透明感，乍看之下雖然沒有熱情滿載與誇張鮮豔，但耐看而雋永。微微過曝的畫面，豐富的亮暗細節，帶有冷色調的光線，這都是X100的特色。

如果想要拍出暖調而舒服的畫面，X100也有自訂白平衡、白平衡偏移等功能可以使用。如果想要自由自在地拍出冷暖色調的變化，就一定要善用白平衡這個色彩調色盤。了解白平衡的作用，對於掌握現場的色彩將會有很大的助益。

FUJIFILM X100 / ISO 200 / F2.8 / 1/180s / EV+1.7
X100預設的自動白平衡相當優秀。圖中過曝的冷調光線，與新芽嫩葉的綠意，大大展現出富士色彩調控的迷人之處。

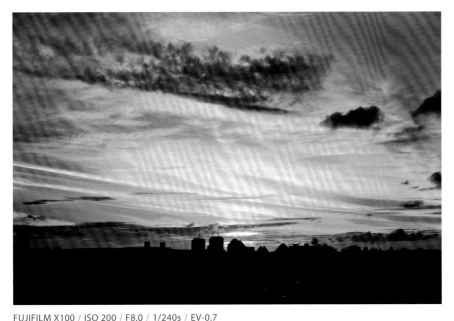

FUJIFILM X100 / ISO 200 / F8.0 / 1/240s / EV-0.7
善用白平衡補償，X100也可以拍出如此熱情的夕陽照片，首先使用陰天白平衡，配合紅R+7、藍B+3的白平衡補償，並將明亮部色調設定銳利，色彩飽和度設定高，便能創作出專屬於X100的夕陽模式了。

白平衡的色彩表現

X100白平衡分別有自動、自訂、色溫、晴天、陰天、螢光燈1（日光）、螢光燈2（暖白）、螢光燈3（冷白）、白熱燈、水中等10種不同的色溫設定。最常使用的就是自動白平衡了。X100會自行依照現場的光源來判斷色溫，精準還原現場光線，讓你隨意拍下日常所見。但，若想要調整照片的冷暖調性，勢必就要了解各種白平衡設定的用處。

⇧ 在拍攝模式，按住圓形轉盤的下方【WB】的按鍵，就可以進入白平衡設定畫面

 ## 晴天白平衡

此預設色溫是4800K，而自然白為5000K，因此，當在陽光下使用晴天白平衡拍照時，呈現出來的色彩會微微偏向冷色調，畫面整體看起來有些微偏藍的效果，這也是X100的色彩偏冷的原因。

陰天白平衡

使用陰天白平衡會讓畫面充滿暖色調性，從白平衡表上可以清楚看到色彩會偏向黃色的色調區域。如果想要拍出陽光的溫暖感覺，可以試著將白平衡調整為陰天，光線隨即會呈現出暖洋洋的溫度。

螢光燈系列

螢光燈1（日光）、螢光燈2（暖白）、螢光燈3（冷白）主要是針對室內的日光燈所散發出來不同光波長的調整。如果你使用了閃光燈或棚燈等人造光源，所用的燈泡都會標註色溫的K值，為了防止多次拍攝的色溫偏移，建議可以將白平衡依照燈泡所提供的色溫值固定，讓色彩更準確。

⇧ 螢光燈1（日光）　　⇧ 螢光燈2（暖白）　　⇧ 螢光燈3（冷白）

白熱燈

白熱燈就是日常所見的黃色燈泡，也就是鎢絲燈，白熱燈的色溫是2950K，若使用此模式，色溫會變得冷調，充滿藍色的氣氛，可使用於餐廳室內等，充滿橙黃色光線的地方。若是在白天使用，則會出現一片水藍色的景象。

水中白平衡

X100有一個名稱很美的模式是水中白平衡，翻開說明書，上頭寫著「減少水底光線特有的藍色氛圍」，講得似乎很神奇，說穿了，就是另一種更暖色調的晴天白平衡。如果真的是以減少水底光線為名的話，那麼，X100應該推出潛水或防水配件吧，才能拍出「減少水底光線」的照片！

▢ 自定白平衡

自定白平衡主要用於棚內拍攝，或是現場有太複雜的光源，使得相機會判斷錯誤的
情況。操作也非常簡單，可參考下列步驟進行。

step. 01　準備一張白色的紙或是名片背面。

step. 02　按下圓形轉盤的【WB】，進入白平衡選項，選擇「自定(白平衡)」的圖示。

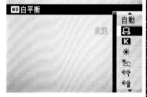 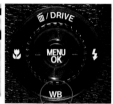

step. 03　進入自定白平衡畫面，將構圖的中央視窗覆蓋整個白色紙張，按下快門鈕。

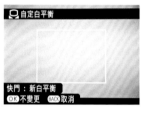

step. 04　按下圓形轉盤的【MENU/OK】鍵，立即完成白平衡校正。

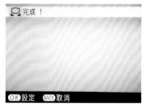

step. 05　此時，可評比白平衡校正前的差別。
預設的自動白平衡是偏向藍冷色調，而校訂後的白平衡則偏向暖色調，較接近當天下午4點的現場光源，表示X100白平衡校訂的功能是相當準確的。

⇧ 自動白平衡拍攝

⇧ 白平衡校訂後拍攝

K 選擇色溫

除了上述的自定白平衡之外，還直接提供色溫（K）的調整，也是我最常使用的白平衡調整方式，從冷色調的2500K到暖色調的10000K等共31個參數，完全任由玩家調整想要的冷暖色溫。相機的白平衡再怎麼聰明，也比不上你的眼睛以及腦袋裡的想法，因此，在你的攝影世界中，就有權來決定畫面的表現張力，這樣玩攝影才有趣。

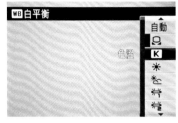

↑ 色溫調整畫面

調整色溫的操作方式比自定白平衡還簡單，同樣按下圓形轉盤的【WB】，進入白平衡選項。選擇「色溫」後，就會看到右方的色溫表，只要旋轉圓形轉盤就可以選擇，數字越大色彩越溫暖，數字越小色彩越冷冽。調整的同時，螢幕上也會呈現出色溫顏色，可直觀地選擇來拍攝。

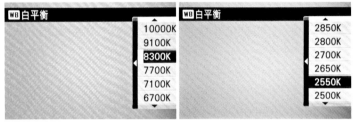

⇐ 根據色溫數字的多寡，畫面也會呈現出橙、藍色彩之間的變化

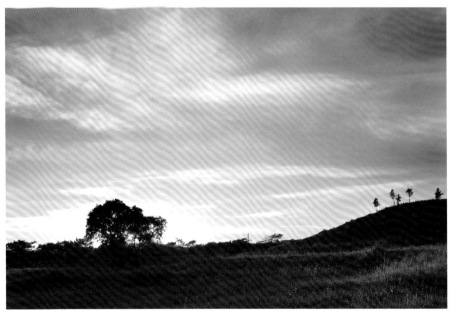

⇐ 白平衡：8300K
↑ 自動白平衡

FUJIFILM X100 / ISO 200 / F5.6 / 1/340s
選擇「色溫」，可立即從螢幕上的色彩變化來選擇，不用硬去記憶陰天、日光、白熱燈的色溫。將色溫調整到8300K，即可拍出夕陽暖和的畫面，不妨比較兩圖調整之後的差異。

FUJIFILM X100 / ISO 200 / F8.0 / 1/100s

X100內建的自動白平衡已經很棒了，但有時還是想拍出暖色調的影像，此時，就可以利用自定色溫來調整色彩。圖中使用自定色溫5300K，比陰天白平衡稍微冷些，但又比晴天白平衡暖上許多。

白平衡偏移

白平衡偏移可以更精準地調整色彩的呈現。舉例來說，X100預設的自動白平衡偏微冷色調，但你喜愛的色調則是偏暖，總不能每次拍攝都要重新調整白平衡，太繁瑣的調整會擾亂拍照的步調，不妨將白平衡補償調整為紅色R+4、黃色Ye-3，以呈現出溫暖的色彩。白平衡偏移的調整在拍攝選單的第2頁，有兩條色彩的直方圖，紅色+9到青色-9，藍色+9到黃色-9，總共有四種色調的調整。

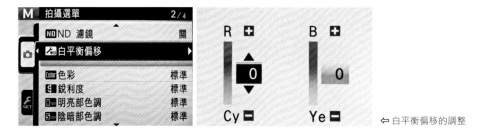

⇐ 白平衡偏移的調整

在此將白平衡補償的紅色、青色、藍色和黃色的調整變化，設計出X100直觀的色階直方圖，讓你更輕易地掌握X100白平衡偏移的色彩奧秘。

從右側色階圖可以看到各種組合的色調表現。譬如，要呈現紅紫的色調，將白平衡補償調整為紅色R+9、藍色B+9；呈現暖橙色調，黃色Ye-9、紅色R+9；黃綠色調，黃色Ye-9、青色Cy-9；冷冽的藍色調就是藍色B+9、青色Cy-9。有此色階圖的幫助，可以輕易達成心中理想的色彩，拍出獨具一格的色彩。

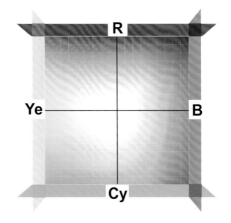

⇨ X100白平衡補償的色階變化表

FUJIFILM X100 / ISO 200 / F5.6 / 1/150s / EV-0.7
拍攝天空中厚重陰沉的烏雲時，為了要讓照片看起來不那麼陰鬱，遂加強浪漫的紫色調。圖中使用紅色R+7、藍色B+6的白平衡偏移，讓黃昏的夕陽看起來更美。

FUJIFILM X100 / ISO 200 / F5.6 / 1/250s / EV+0.3

若拍攝具有歲月痕跡的老舊建築,加強綠色色調會顯得更加迷人,讓整體畫面充滿自然的綠意。圖中使用青色Cy-3、黃色Ye-5所營造的淺綠色調,煞是好看。

FUJIFILM X100 / ISO 200 / F8.0 / 1/70s

想要拍出火紅的夕陽,加強橘紅色調是很好的做法。圖中使用紅R+7、黃Ye-5,充滿橘色和紅色的色彩,使得夕陽的光線更加猖狂。

FUJIFILM X100 / ISO 320 / F5.6 / 1/30s

如果要刻意拍攝出特別色調，就像眼前景色彷彿來到寒冷的北極圈，夕陽有種冷冽感的藍紫色調，這時就要學習該如何調整白平衡，以呈現出心中的感受。圖中將白平衡調整為螢光燈1（日光），讓照片充滿強烈的藍色調。

彩色底片，細膩的色彩模擬

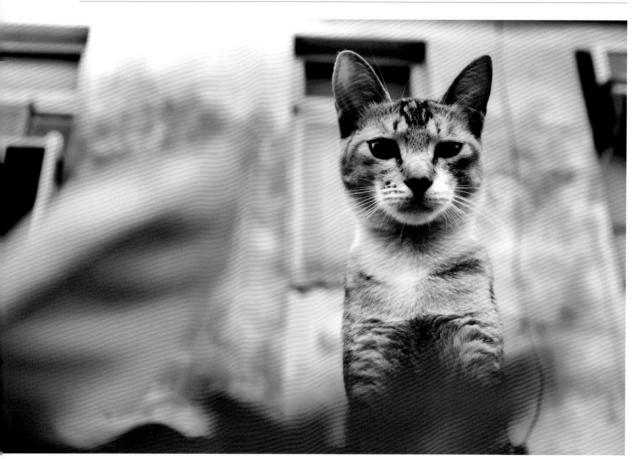

FUJIFILM X100 / ISO 200 / F4.0 / 1/340s

細膩的色階變化，絕對是X100最迷人之處。圖中使用PROVIA標準模式拍攝，並加強銳利度及明暗的對比，徹底展現出貓咪與環境的層次變化，以及貓毛柔順的感覺。X100是少數以JPEG拍攝，卻保存了幾近完美的RAW檔細節之相機。

富士最著名的就是色彩管理，直到現在還有許多人拿著富士S5PRO當作婚禮拍攝的工具呢！就只因它能拍出人像白裡透紅、吹彈可破的肌膚色彩。若你是喜愛富士色彩的玩家，那麼，更是不能錯過X100的軟片模擬。在X100的官方宣傳中，他們重現了富士彩色正片的銀鹽畫質與色調銳利度。但，X100真的表現有如以往優秀？或是有所落差？不妨就用這個章節來見真章吧。

在彩色的底片設定中，有PROVIA標準模式、Velvia鮮豔模式、ASTIA柔和模式等三種軟片模擬。筆者建議你在拍攝時，將軟片模擬設定為【FN】快速鍵，可方便依據拍攝需求來切換模式。此外，X100還提供了「軟片模擬包圍」功能，拍下照片時，會分別儲存PROVIA、Velvia、ASTIA三種不同色調的照片，讓你比較照片之間的差異，可快速掌握X100的色彩個性。

⇐ 在設定選單第3頁中，將【Fn】鍵指定為軟片模擬，可快速切換底片模式

⇐ 在拍攝時，按圓形轉盤上方的【DRIVE】進入拍攝情境，選擇第5個軟片模擬包圍，就能一次拍攝三種彩色底片的照片

三種彩色底片的拍攝比較

以下為X100使用「軟片模擬包圍」模式所拍攝的三張照片──PROVIA/標準、Velvia/鮮豔、ASTIA/柔和，分別來探討這三種底片的對比、飽和度、色彩表現，徹底解析X100的色彩構成。

⇧ PROVIA標準

⇧ Velvia鮮豔

⇧ ASTIA柔和

● 紅色系的表現

單看紅色系的表現，就圖中紅色椅子的色彩而言，最接近正紅色的是PROVIA標準模式，Velvia鮮豔模式中反而是偏向暖調的橘紅色，而ASTIA柔和模式則是偏冷調的洋紅色。這代表著，若想要拍攝純紅色色彩的照片，不能使用Velvia鮮豔模式，反而要用PROVIA標準模式呢！

⇧ PROVIA標準　　　　　　⇧ Velvia鮮豔　　　　　　　⇧ ASTIA柔和

● 黃色系的表現

在黃色系中，就可以明顯看出鮮豔度的差別了。Velvia鮮豔模式呈現非常鮮明的黃色線條，PROVIA標準模式比較接近現場的黃色，而ASTIA柔和模式則是降低了鮮豔度，形成蛋白般的黃色。因此，想要拍攝鮮明的黃色花卉，記得使用Velvia鮮豔模式來拍攝，會突顯黃色的鮮明感；若是要拍攝人像時，那麼，就使用ASTIA柔和模式，會拍出粉淡的黃色，肌膚的表現力會更好。

⇧ PROVIA標準　　　　　　⇧ Velvia鮮豔　　　　　　　⇧ ASTIA柔和

● 藍色系的表現

在藍色系中，PROVIA標準模式是偏暖調的藍綠，Velvia鮮豔模式是冷調性的藍色，ASTIA柔和模式則是表現較為清淡的藍綠色。平心而論，Velvia鮮豔模式表現得最為討喜，在拍攝藍天和自然風景題材時有很大的優勢，而PROVIA標準模式則可以忠實還原眼前所看到的藍色色彩，如果不喜歡太過頭的藍色，那麼，ASTIA柔和模式會是不錯的選擇！

⇧ PROVIA標準　　　　　⇧ Velvia鮮豔　　　　　⇧ ASTIA柔和

● 對比的表現

要判斷畫面對比是否強烈，可從照片的陰影部分來觀察。當對比越大，暗部的細節就會越少。圖中的暗部就是藍色牆壁後方的堆積處，PROVIA標準模式所保持著最豐富的陰影部分細節，Velvia和ASTIA已經分辨不清陰影部分的紋理細節，以對比的大小程度來排列，Velvia與ASTIA都是高對比，PROVIA對比度最低。從這裡我們可以得知，ASTIA雖然說是柔和底片，卻有著高對比與低色彩飽和度的設定。

⇧ PROVIA標準　　　　　⇧ Velvia鮮豔　　　　　⇧ ASTIA柔和

STD PROVIA標準模式色彩

PROVIA標準模式主要是盡可能還原現場光線色彩,以及呈現更多的照片細節,是非常中性的軟片模擬模式。但,有時會因為對比度太小、色彩濃度稍減,讓照片好像蒙上一層灰霧,不妨適當的提高曝光補償,讓畫面更為明亮;或是將明亮部色調設定為銳利,陰暗部色調設為中度銳利,再提高一點色彩飽和度,色調會變得相當迷人。

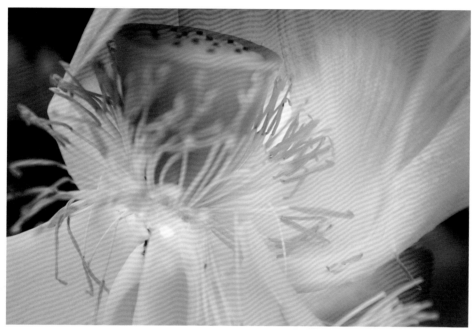

FUJIFILM X100 / ISO 200 / F4.0 / 1/125s / EV+0.3
PROVIA標準模式非常適合拍攝充滿細節的色彩畫面。圖中粉紅色花瓣的漸層變化,以及花蕊的淡黃色、草綠色的蓮藕、深藍綠色的背景,畫面色彩豐富,自然形成照片本身的質感。

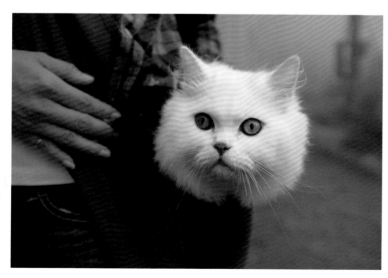

FUJIFILM X100 / ISO 200
F2.8 / 1/400s / EV-0.3
對於色彩變化有高寬容度,是PROVIA標準模式很大的特色。圖中友人提著貓咪,身旁是大霧的環境,你可以感受到貓咪的細膩毛髮,以及細微的鬍鬚,都保有驚人的細節。

![V][] Velvia鮮豔模式色彩

Velvia鮮豔模式拍起來就像是色彩飽和、高對比的正片，如果想要強調生動的色彩與光線，請盡可能地使用它來拍照吧！譬如，拍攝天空風景、盆栽花草、都市建築等題材，強烈的對比可讓光線感更突出，而鮮豔的色彩會吸引觀看者剎那的注意，此模式相當討人喜歡。

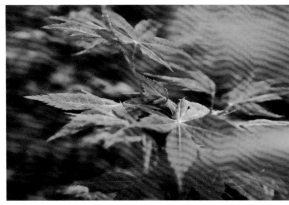

FUJIFILM X100 / ISO 200
F5.6 / 1/200s
風景照片非常適合以鮮豔模式來拍攝，可強調環境的生命力及鮮活感。楓葉正盛，使用Velvia鮮豔模式就是要讓楓葉紅的漂亮！

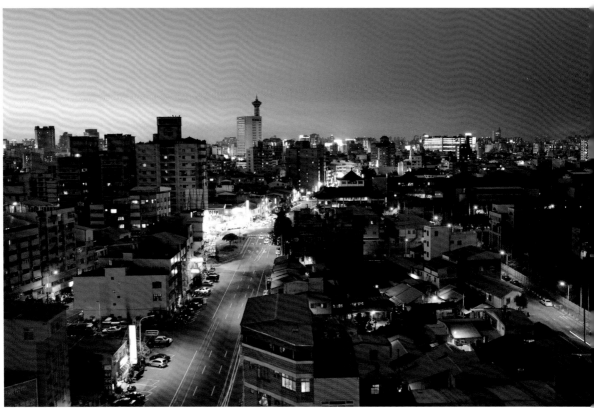

FUJIFILM X100 / ISO 200 / F8.0 / 4.5s / EV -0.7
Velvia鮮豔模式可強調豐富的色彩光線變化，就如眼前鳥瞰都市，夕陽剛落，暗藍夜意正濃，昏黃街燈四起，川流不息的車陣，將各種的色彩對比拉大，這些都是照片吸引人的基本要素。

ASTIA柔和模式色彩

ASTIA根本就是X100為肖像專設的色彩模式！此模式調整的洋紅色與淡黃色都是膚色的主要色彩。稍微降低色彩飽和度與藍色系，就能展現白皙的皮膚；若是搭配些微過曝的拍攝手法，就可以輕易拍攝出白裡透紅的肌膚。使用此模式時，拍攝場景也有獨特的清冷氛圍，低彩度的影像世界，擁有耐看而雋永的風味。

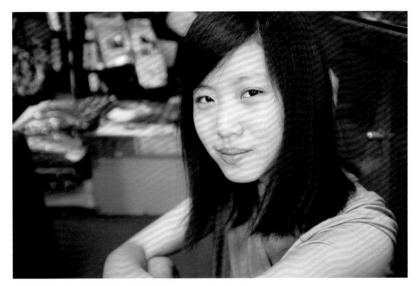

FUJIFILM X100 / ISO 800 / F2.0 / 1/70s

X100對於肌膚的色彩掌控是非常吸引人的，如果你只愛拍人像，X100絕對可以列為首選之一。很容易拍出白裡透紅，兩頰緋紅的人像照片，即使是一張簡單的居家照，都可以拍得不凡。

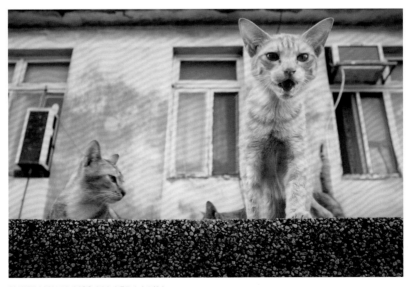

FUJIFILM X100 / ISO 200 / F5.6 / 1/80s

喜歡淡雅的日系照片？那就把ASTIA柔和模式設為你預設的底片模式吧！高對比低彩度的照片，配合上富士的色彩，就是會有種莫名的生動魅力，似乎聽見照片中的貓咪在對著你喵喵叫了。

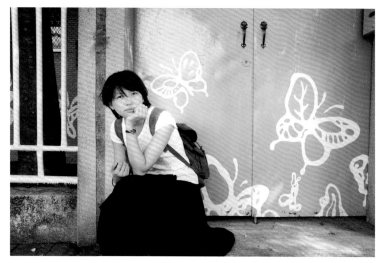

FUJIFILM X100 / ISO 200 / F6.4 / 1/50s
低彩度獨特的ASTIA色彩，中高對比所強調的光線立體感，配合現場的明亮氣氛，在綠色大門前蹲下等待的女孩，心裡好像就要隨著畫面中的蝴蝶飛出去似的，讓我小心翼翼的按下快門，凝結這個片刻。

FUJIFILM X100 / ISO 200 / F4.0
1/40s / EV+0.7
使用PROVIA標準模式，並將對比的設定都調整為中度銳利，配合提高曝光0.7EV的拍攝手法，就會呈現細節豐富的高對比畫面。

FUJIFILM X100 / ISO 200 / F2.0
1/320s / EV-1.3
使用ASTIA柔和模式，在拍攝的時候特意將曝光降低1.3EV，呈現出低彩度與高對比所營造的冷調畫面，感覺會更有底片的色彩風格。

黑白氛圍，
重現經典銀鹽時代

FUJIFILM X100 / ISO 200 / F5.6 / 1/1200s

使用紅色濾鏡拍攝充滿藍天的景色，將整體影像呈現得如此立體。紅色濾鏡會將藍天、綠葉、深灰的柏油路等色階加深，而受到黃色陽光照射的白雲則更加明亮。這張照片並不是將彩色照片轉成黑白般單純，而是擁有獨特的黑白氛圍，這就是濾鏡的吸引人之處。

早期底片時代，會運用各種不同的反差濾鏡來呈現黑白的灰階變化。譬如，在拍攝廣闊的風景時，湛藍的天空和飄在空中的白雲，若只是使用黑白底片，那麼，照片中的景物都會呈現出類似的灰色，而缺乏層次的美感。但，若是加上紅色濾鏡，整體的氣氛就會

大為改觀。藍色天空變得濃郁且深沉，與輪廓鮮明的白色雲朵形成極大的對比，讓照片瞬間擁有獨特銀鹽氣味，這就是黑白攝影中濾鏡的最大妙用。

想要拍出對味的黑白攝影，不只是將眼前看到的彩色世界轉成黑白而已，需要添入更多的獨特氛圍才

行。X100的黑白攝影有別於其他相機，因為它提供了四種黑白濾鏡、一種褐色濾鏡，把單色種類的色調處理得相當仔細，目的在於讓你重回銀鹽時代的黑白氛圍。接下來將探討經由不同的濾鏡色調所產生的黑白立體感，是否真的能達到吸引眾人目光的黑白影像呢？

⇧ 拍攝選單第1頁，可以調整各種的彩色與黑白軟片模擬

⇧ 在設定選單第3頁中，將【Fn】鍵指定為軟片模擬，可快速切換底片模式

FUJIFILM X100 / ISO 200 / F4.0 / 1/160s
山上一陣雨霧，使用黃色濾鏡拍攝綠色的樹林，畫面會形成特有的朦朧感，上半部的淺黃綠色將會變亮、且柔和，下半部深藍變深、對比加大，構成有輕有重的風景層次。

FUJIFILM X100 / ISO 200 / F4.0 / 1/110s

身為畫面的主角,其花瓣是鮮艷的紅色,採用紅色濾鏡拍攝黑白,就會讓紅色的花朵變得亮眼,而綠色的樹葉加上一層濃厚灰階色調,兩者相比產生出足夠的立體感,這就是黑白濾鏡的魅力。

FUJIFILM X100 / ISO 200 / F10 / 1/500s

海邊的浪潮擊捲過來,濺起的水花生動的好看。為了加強白色浪花與藍綠海面之間的對比,因而使用了紅色濾鏡。在此將銳利度、明亮色調對比度調到最高,就會拍攝出深墨如海的浪花照片。

FUJIFILM X100 / ISO 200 / F4.0 / 1/45s

在X100的使用手冊中說明,綠色的黑白濾鏡可以讓人像產生漂亮的膚色,它會讓黃色變得明亮,紅色與紫色稍微加深。照片中,陽光下的貓與女孩本身就是黃色系,陰暗部是藍紫色系,黑白的綠色濾鏡就會將背景分離、主題性襯托出來。

B ▊ 黑白的拍攝範例

X100的預設是以PROVIA底片為基調轉換成黑白影像，能產生柔順的灰階。優點在於畫面的黑白擁有豐富的漸層變化，在強烈明暗的光線下能拍出非常棒的照片。但缺點則是場景本身的對比度低，會形成照片不夠搶眼、亮度太低、暗部的黑色不夠深，讓整體魅力大減。筆者建議可在拍攝選單中，將明亮部與陰暗部色調設定為銳利，以加強光線的對比，整體的黑白質感就會煥然一新！

⇧ 在軟片模擬中的黑白色

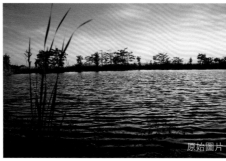

FUJIFILM X100 / ISO 200
F5.6 / 1/160s
傍晚的夕陽，微風吹拂的湖面顯得波光粼粼，一層又一層的水波盪在河面上，遠方的樹叢和微亮的天空，其對比是明顯而清晰的。

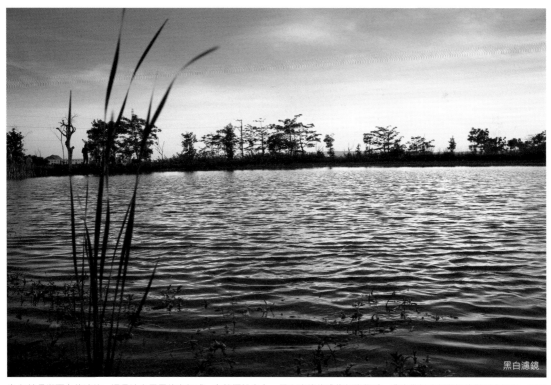

⇧ 無論是湖面上的波紋，還是遠方雲層的空氣感，在拍攝設定上，黑白濾鏡的成像相當優秀。我喜歡把暗部色調的銳利度調高，深黑的部分會比較顯著，銳利度增加為中度銳利，將細節刻畫得更清楚。

黑白+黃色濾鏡的拍攝範例

使用黃色濾鏡拍攝照片時，在黑白色調上，會讓黃色、橙色、綠色變亮，而藍色、紫色則會變暗。通常使用在光線充足的晴朗藍天，因為黃色濾鏡會將藍天加深，黃綠色增亮，拍出彷彿是早期20、30年代的照片風格。黃色濾鏡是一種比較溫和的色階調整，只要是拍攝陽光充足的風景或明亮的肌膚、金黃的日出，都有很不錯的表現。

↑ 黑白+Y濾鏡

FUJIFILM X100 / ISO 200
F8.0 / 1/400s
這張照片出現風景常見的色彩元素，天空的藍色、雲層的白色、陽光下的黃綠色、照片右邊陰影下的藍綠、以及左側房子的青藍色。雖然色彩的辨識度高，其實它們的明度差別卻非常的小。

⇦ 轉換成黑白之後，因為明度的差別太小，會讓畫面的層次看起來不夠豐富，感覺不到綠樹跟藍天之間的對比，黑白影像看起來黯淡無光。

⇦ 使用黃色濾鏡拍攝之後，影像的層次就被建構出來了。陽光下的中間樹叢、下方的小溪流水，明顯的增亮，加強對比，但藍色天空稍嫌暗了些，幸好整體的陰影部分獲得加強。從黑白畫面中，就可以感受到照片中的好天氣，這就是黃色濾鏡的效果！

B̄R 黑白+紅色濾鏡的拍攝範例

說到紅色濾鏡的黑白攝影，這可是美國著名黑白攝影師——安瑟・亞當斯（Ansel Adams）的最愛。使用此濾鏡模式時，紅色、黃色、橘色調都會變亮，而藍色、綠色、青綠色則會變暗。透過明暗部的色階強化，如湛藍的天空，陰影的藍色調就能呈現出黑白影像的強烈對比，以及畫面的光線層次。在X100的四種黑白濾鏡中，紅色濾鏡是最極端的對比度版，如果又把明亮部色調和陰暗部色調設定為銳利，就能輕易拍出極暗與極亮的黑白照片了。這也是筆者最常使用的黑白濾鏡。

⇧ 黑白+R濾鏡

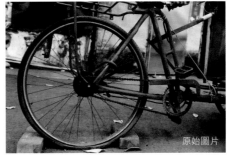

FUJIFILM X100 / ISO 200
F2.8 / 1/210s
被鐵鏽包圍的腳踏車輪胎，看到了鐵鏽和磚塊的紅色，以及輪胎的黑色，還有腳踏車破舊的感覺。

⇦ 若直接以黑白拍攝，畫面中的腳踏車輪胎和車架，其黑白亮度其實是差不多的，只有輪胎內的鐵圈顯得稍微亮，畫面並沒有明顯的突出感。

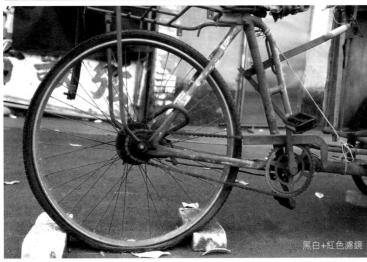

⇦ 使用紅色濾鏡，最大的改變就是輪胎的黑色、腳踏車機身的紅色鐵鏽，出現了顯著的明度差別。紅色部分的鐵鏽清楚地被表現出來，也襯托出更深的黑色輪胎，以及更明亮的背景，讓黑白影像變得鮮明且豐富。

黑白+綠色濾鏡的拍攝範例

綠色濾鏡的黑白效果，恰巧與紅色濾鏡相反，會將紅、黃色系的色彩加深，藍、綠色系的色彩增亮。在X100的說明書中有提到：「綠色濾鏡可以柔化黑白人像的膚色」，主要是因為嘴唇的紅色會明顯的變深，黃色的皮膚會稍微的增亮。若拍攝的人像是紅潤的膚色，反而會表現不佳，就像拍關公的臉就會黑成一片。用綠色濾鏡拍攝綠葉樹叢，整體的明亮度也會提高。若在冬天拍攝紅色的楓葉，善用綠色濾鏡便可拍攝出漸層豐富的黑白作品。

↑ 黑白+G濾鏡

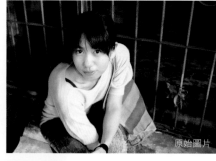

原始圖片

FUJIFILM X100 / ISO 200
F4.0 / 1/80s
柔和的光線灑落在女孩身上，場景的亮度達到飽和的狀態，淡黃色的肌膚、淡綠色的服飾、以及背景的綠色欄杆，都是畫面中的色彩元素。

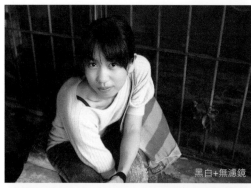

黑白+無濾鏡

⇐ 用預設的黑白設定，本身對比的反差就已經相當足夠，從黑白色差可以感受到明亮的肌膚與當時光線的氛圍。

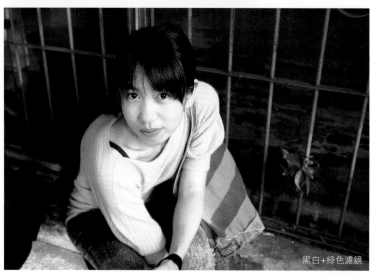

黑白+綠色濾鏡

⇐ 使用綠色濾鏡拍攝時，肌膚和衣著的明亮感已經接近過曝，背景綠色欄杆的反差也更為明顯，藍色手提袋也變得更深。綠色濾鏡的光線感改變，並沒有像紅色濾鏡來得明顯，各種濾鏡的用途還是要根據所拍攝對象的色系來決定，才能拍出最好的黑白作品。

SEPIA 棕褐色濾鏡的拍攝範例

棕褐色濾鏡是許多相機都會內建的單色濾鏡，只因會喚起一股溫暖的懷舊情懷，彷彿回到舊時光。像這樣利用調色的手法增加照片的時代感，是一種風格化的濾鏡，此時就會要求拍攝的場景，最好是廢墟、破敗的街道、草叢裡閒置的腳踏車、或是日式的木造屋等。使用棕褐色濾鏡拍攝之前，可以將銳利度增高，明亮與暗部色調設定銳利，產生出畫面的高對比，才會有更好看的色調。

⇐ 棕褐色濾鏡

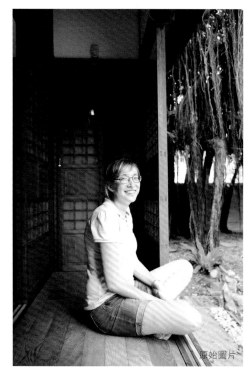

FUJIFILM X100 / ISO 800 / F2.8 / 1/75s / EV+0.3
與友人經過了一間日式房舍，老舊的木造屋帶來異國風情，柔和的陽光與充滿木香的建築結合，似乎有種記憶的味道。

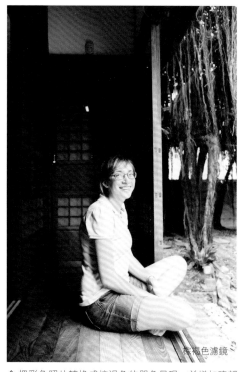

⇧ 把彩色照片轉換成棕褐色的單色呈現，並增加暗部色調的銳利度，形成深沉的褐色對比，感覺似乎倒退了好幾個年代，也許是曾經2、30年前來過這個所在。用顏色勾起人們的想像，故事就會多了另一份的涵義，這就是色彩有趣之處。

Chapter

04

引導‧X100的技巧

只要是相機,就必須學會操作的方
法,不妨歸納這些經驗,才能好好
駕馭手上的FUJIFILM X100。

4-1
關於自訂個人的拍攝模式

4-2
P模式‧程式自動曝光

4-3
A模式‧光圈先決模式

4-4
S模式‧快門先決模式

4-5
M模式‧手動曝光模式

4-6
RAW檔後製與調整設定

About Custom Settings

關於自訂個人的拍攝模式

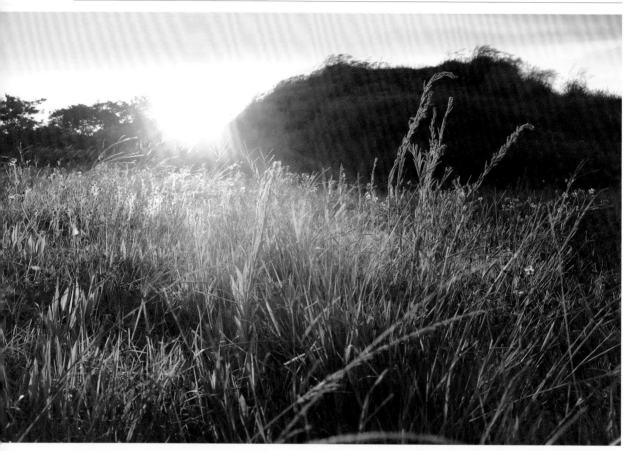

FUJIFILM X100 / ISO 200 / F5.6 / 1/150s

逆光照片往往是最具有光線魅力的，也是最考驗相機實力的測試。圖中逆光的芒草使用軟性的陰天白平衡，將銳利調整為最高，明亮度銳利讓光線感更為立體，陰暗部選擇中度柔和、提高暗面的細節，並採用成像最飽和的F5.6光圈進行拍攝。

為了因應各種場景的拍攝需求，必須調整相機的光圈快門、底片色彩模式，才能達成心目中對於影像的想望。而攝影的經驗，就是透過無數次的調整、按下快門所累積而成的。使用X100有趣的地方在於，它是一台手動樂趣極高的相機，想要拍出理想照片，光按快門是不夠的，還要思考當下狀況，需要用多少光圈？

是否要增減曝光補償？若場景昏暗，快門是否過慢？透過按下快門前的思考，不僅會對於X100的操作更為熟悉，同時也會對現場光線的掌握更加迅速。

相較於常用的數位相機有人像、運動、孩童、夜景等情境模式，可以輕易對應任何場景；而X100則是完全以手動思維來考驗你對影像的判斷力。譬如拍

攝人像，可以使用S模式（快門先決模式），光圈採用F2.8，讓背景模糊一些；底片模式則使用ASTIA柔和模式，曝光補償為+0.7；或是使用自動高ISO 800，快門速度1/60秒，除了可避免手震，還可以拍下人物的靜止畫面。

若是想要拍攝戶外風景照片，就可以使用光圈F8.0、ISO 200；如果使用PROVIA標準模式，就把色彩飽和度調到最高，銳利度調最高，亮暗對比調整為中度銳利；或是，使用Velvia鮮豔模式，將銳利度調到最高。若你重視冷暖色調，不妨調整白平衡來呈現出想要的色彩氛圍。

從書本中涉獵到的攝影觀念，需要透過不斷的實際拍攝才得以完成，相機的操控也是如此。在後續章節中，將要與你分享筆者使用X100所累積的想法與心得，讓你對X100的操作性能更熟悉，進而在某些場合中，快速反應拍下心中想要的畫面。

FUJIFILM X100 / ISO 200 / F5.6 / 1/120s
想表現溫暖的光線，尤其是夕陽時刻。將白平衡調整為陰天，或將白平衡補償設為黃色Ye-3，都是很棒的色彩模式喔！來看看小女孩那一瞬間驚訝又可愛的表情。

FUJIFILM X100 / ISO 200 / F4.0 / 1/60s / EV+1.3
想要拍出粉嫩色彩，只要提高曝光補償，讓色調達到它最飽和的亮度。照片中甘霖過後的鮮綠嫩葉，曝光補償增加為+1.3EV，配合雨滴刷洗的滋味，彷彿可以從畫面聞到芬多精的香味。

P模式
程式自動曝光

FUJIFILM X100 / ISO 200 / F2.0 / 1/200s

P模式是一種輕鬆拍照的方式，讓相機決定快門與光圈的曝光組合，而我們只要看著眼前的景色專心拍照就好，不錯過任何值得紀念的生活片刻。

若要使用P模式（程式自動曝光），在X100的機身操作上，將光圈調整到紅色的A（Auto），而快門也旋轉到刻度「A」。在拍照過程中，X100會將眼前景色的曝光程度自行運算，再判斷出最合適的快門光圈組合，在此，你需要注意的是ISO的控制，以及色彩模式的調整設定。

若是要在光線充足的場景拍照，P模式是你的首選模式。但，要注意的是：第一，若光線微暗，X100為了要填滿足夠的曝光，就會使用F2.0的最大光圈拍照，那麼，影像的細節就顯得不夠銳利，景深感也

會太過鬆散。第二，當光線真的不足，又要使用P模式，這時會出現低於1/30秒的慢速快門，容易拍出手震模糊的照片，因此，就要開啟另一個好用的功能 —— ISO自動控制。

ISO自動控制配合著P模式，這就是AUTO傻瓜自動模式了。當你不想思考只想將眼前景色拍下時，就開啟ISO自動控制吧！這可是X100最基本且重要的功能，不僅讓你不用費心在ISO與曝光之間的關係，更可以限制最低的快門速度，達到防手震的效果。筆者建議將ISO自動控制設定為ISO 1600，最低快門1/60秒以避免手震，再配合著P模式，就可以順利拍下80%所看到的景色了。

⇧ 將光圈環上轉到刻度A（AUTO）

⇧ 將快門轉盤轉到刻度A（AUTO）

⇧ 在設定選單中的3頁，開啟「ISO自動控制」的設定

⇧ 將最大感光度調為1600，最低快門速度為1/60，適用於白天和室內拍照，如有在夜晚拍照，可將ISO調整為3200

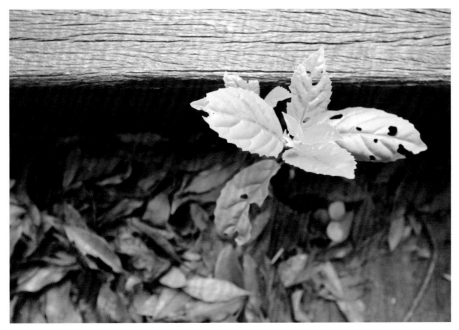

FUJIFILM X100 / ISO 200 / F4.0 / 1/125s
除了拍出人像美美的肌膚外，像植物鮮嫩的葉瓣也可以拍出滑柔的質感。富士相機設定直出的照片是偏亮的色彩，更能顯出綠色的葉瓣微微明亮，就像是舞臺的聚光燈一樣。

FUJIFILM X100 / ISO 200 / F5.6 / 1/55s
隨意拍下四季綻開的花朵，就像路旁容易
看見的小白菊，這是很簡單的拍攝習慣
呢。

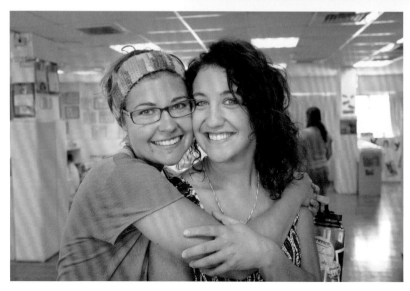

FUJIFILM X100 / ISO 800 / F4.0 /
1/80s / EV+0.3
室內光線充足，周圍有許多窗戶照
進不少光線，這就是最棒的拍攝人
像場景。

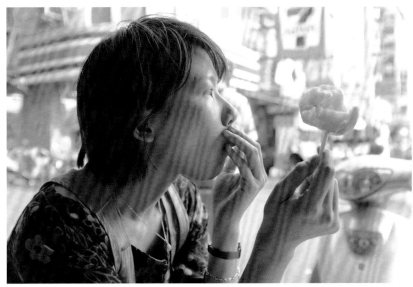

FUJIFILM X100 / ISO 200 / F2.8 / 1/320s
下午時分，光線稍暗的騎樓下，看到她吃著水果的模樣，讓我以P模式迅速的捕捉這一刻。

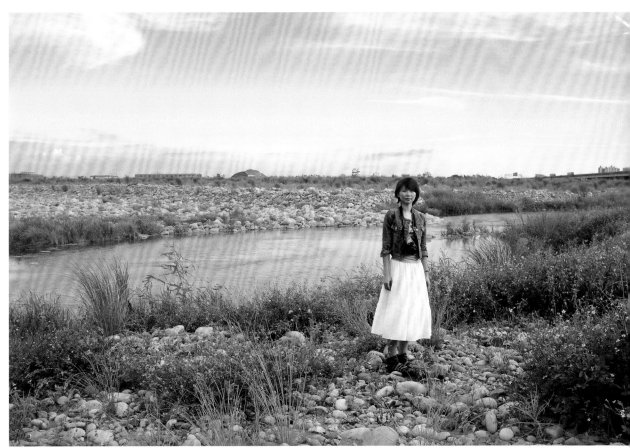

FUJIFILM X100 / ISO 200 / F5.0 / 1/320s
X100的基本色調偏冷，拍起自然風景特別讓人感到清爽。夏季下午4點左右的河岸，畫面人物膚色也是順著光，均勻受光的情形以P模式便能拍出漂亮的照片。

A模式
光圈先決模式

FUJIFILM X100 / ISO 200 / F2.8 / 1/60s

圖中以近距離拍攝在圍牆上伸展的嫩葉，光影在樹葉之中形成圓形的散景，這就是淺景深的魅力。

光圈所帶來的拍攝變化，是攝影最有趣的環節之一。大光圈的散景與景深，小光圈的銳利與細節，同一個畫面在不同的光圈拍攝下都會有微妙的差異，尤其是針對所虛化的背景，光圈的影響就更深刻了。在《2-4：超級EBC定焦富士鏡頭》便有不同光圈的實拍範例。A模式（光圈先決模式）是筆者最常使用的拍攝模式，拍攝時，只要將X100的快門轉盤調整至紅色的刻度A，在此模式下，可任意調整光圈大小而營造出適當的景深，相機會自動決定快門速度與曝光。

⇧ 將快門轉盤轉到刻度A（AUTO）

X100在各種光圈值下，所呈現出來的畫面品質也不相同，也因為擁有可呈現圓形的九片葉扇，就能拍出漂亮的虛化場景，這些虛化的原點會隨著光圈值的縮小而變得細緻。當光圈越大，同一時刻的進光量增多，快門速度也會隨之增加，就會有防手震的作用；當光圈開口小，進光量變小，就像是瞇著眼睛看世界，影像會變得更為清晰，同時色彩表現也會較為飽和。

A模式是許多攝影人常使用的拍攝模式，可依據目前的拍攝主題來調整光線大小。當想拍出模糊的背景，就可以使用大光圈F2~F2.8；想拍出充滿細節的風景，就使用小光圈F8~F11；在室內等光線不足的場景，就可使用F2.0來捕捉更明亮的畫面；拍攝流水瀑布或移動雲層時，就可以使用最小光圈F16來營造流動感；拍攝靜物花卉時，為了要獲得更多的細節就可以使用F4.0~F5.6；拍攝都市的夜景或星芒，更可以利用小光圈F8~F16，表現出細節豐富的絢麗色彩。

FUJIFILM X100 / ISO 200 / F8.0 / 1/120s / EV+0.7
只要拍攝風景照片，就會使用F 8.0的光圈，這也是許多鏡頭表現最銳利的光圈值，配合高飽和與高對比的圖像設定，就能拍出吸引人目光的照片。

FUJIFILM X100 / ISO 3200 / F2.0 / 1/30s
在夜晚拍攝中，為了要獲得足夠的曝光，會使用最大光圈F2.0拍攝，並將ISO設定為3200，最低快門1/30秒，以呈現明亮的夜晚氣氛。

FUJIFILM X100 / ISO 200 / F2.0 /
1/240s
光圈全開的F2.0，會讓畫面的四周產生
暗角。在拍攝單純的藍天雲彩等顏色
時，暗角會讓光線更有聚焦的效果，深
受筆者的喜愛。

FUJIFILM X100 / ISO 200 / F4.0 / 1/30s
近距離拍攝靜物時，景深會變得極淺，如果使用大光圈拍攝會讓畫面失去主體的銳利度，因此，將光圈縮小至F4.0，能凝聚畫面的結實程
度，以及描寫更清晰的光線。

FUJIFILM X100 / ISO 200 / F2.8 / 1/80s

景深的模糊感相當適合使用在明顯的主題，我們只控制光圈大小，將快門速度和曝光交由相機來判斷即可。圖中小狗酣睡的模樣與周圍的模糊景色形成明顯的對比，使得照片的主題性立刻變得鮮明起來。

S模式
快門先決模式

FUJIFILM X100 / ISO 200 / F5.6 / 17s

利用長時間曝光的時間差所引起的對比。在長時間曝光下，雲在都市上方流動的模糊痕跡，刻劃出都市建築邊緣的清晰，產生強烈的動與靜的主題性，這就是快門先決的拍攝技巧。

攝影之所以有趣，在於可以隨心所欲創造影像的時間流動，也許你想拍下的是眼睛感受不到的千分之一秒瞬間，或是由無數時間累積而成的曝光星軌，以及街道上人群來往的畫面，這些都可以透過快門速度的調整，將你想要的時間，或快或慢地封存在影像之中。

快門先決模式又稱為S模式，只要將X100的光圈轉盤設定為紅色刻度A，就可以旋轉快門速度來捕捉畫面人物的動作瞬間，或是流動的光線軌跡，而相機則會自動調整光圈來判斷合適的曝光。

我想你為了了解攝影，一定也翻閱過不少書籍，快門的速度可以拍下何種類型的照片已被鑽研的十分透徹了。容許我再覆述一遍，在高速快門下，無論是什麼激烈運動的物體都會被凍結在一瞬間。譬如，1/1000秒可以靜止高達100km/h汽車的高速呼嘯而過，1/500秒可拍攝清晰的激烈體育活動畫面，1/250秒拍攝小孩子奔跑與寵物的追逐，1/125秒拍攝清晰在街道上快步行走的路人等，以上都是高速快門的運用。

⇧ 將光圈轉盤轉到刻度A（AUTO）

而慢速快門經常用於拍攝夜景、風景、都市光流、以及特殊的時間縮影畫面，有點像是光線與時間的角力遊戲。拍攝夜晚的天空，使用慢速快門將雲的流動與都市的靜止產生趣味的對比，或是在錯綜複雜的街道巷弄中，形成一條條極速移動所造成的光軌痕跡。

FUJIFILM X100 / ISO 200 / F4.0 / 1/750s
高速快門可以凝結人物的動作，在日常生活中，只要快門速度大過於1/500秒，飄浮在空中的物體都會被靜止下來，相當有趣。

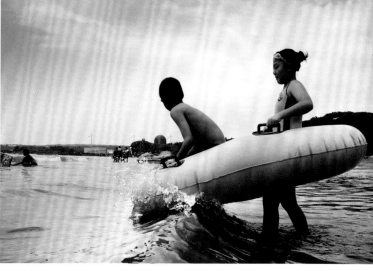

FUJIFILM X100 / ISO 200 / F8.0 / 1/500s
在海邊衝浪的兩位小朋友，利用高速的快門拍攝在浪起的最高峰時，撞擊著氣球艇的瞬間力量。

FUJIFILM X100 / ISO 200 / F4.0 / 1/120s
利用高速快門記錄跳躍的動作，快門
速對最好在1/200秒以上，照片中使用
1/120秒拍攝，可以明顯的發現，因快門
速度不夠快，人物有移動的模糊感，並
沒有完美的被靜止在空中。

FUJIFILM X100 / ISO 200 / F8 / 1/160s
拍攝孩童的跑步瞬間，快門速度1/125
秒以上都可以呈現靜止的畫面，再配合
Snap拍攝的技巧，調整為手動對焦，將
光圈縮小至F8，距離定在1.5公尺~2.5公
尺之間，就可以達到隨按即拍的瞬間照
片了！

FUJIFILM X100 / ISO 6400 / F2.0 / 1/125s

在夜晚中散步，看見池塘噴水的那刻，街燈勾勒出水珠的弧線，將相機調整好1/125秒的快門速度，蹲下仰拍這精采的畫面。

FUJIFILM X100 / ISO 2000 / F16 / 30s

長時間、小光圈的曝光，是拍攝都市光軌最基本的方式。圖中曝光時間為30秒，汽車車燈的移動會變成一條條的光線痕跡，形成有趣的高速移動感，以及長時間曝光造成的星芒路燈。

M模式
手動曝光模式

FUJIFILM X100 / ISO 200 / F5.6 / 1/200s

這張照片使用F5.6光圈，可清晰地拍攝出花瓣的銳利度，並控制背景的散景與光線，不要過於虛化，快門速度只要在1/125秒以上，就能把握住靜態的畫面了。為了讓整體氣氛更為閃耀，刻意將曝光再降低一些，也就是1/200秒，以表現出陽光穿越過花蕊的那一刻感受。

有些照片就是要精準的控制曝光量，才能徹底呈現光線的魅力。若要徹底地掌握曝光，就必須知道最佳的快門與光圈組合為何，這也是回到攝影的基本態度，一同展現對於光線的自信心吧！

M模式是直接操作機身的光圈與快門，進行心目中想要的曝光組合。X100擁有非常優秀的純手動機械設計，配合OVF光學觀景窗，真的會讓人重溫純機械式操作的美好時光。若你熱愛手動模式拍攝，那麼，你應該擁有這台既輕便又高畫質隨身機。

當你使用M模式來拍照，也算是變相宣告要自主影像的曝光權力，不再依賴系統的自動曝光程序，並接手操控X100的光圈與快門的搭配。針對明亮的主題，可以調大光圈，或放慢快門速度；若遇上暗部主題，想要減少曝光量，可以調小光圈或是增加快門速度，除了拍出標準的曝光之外，更希望能擁有獨特曝光畫面，如極度明亮的青春風格，或是極暗的空間裡透露出隱晦而溫暖的燈光等。

FUJIFILM X100 / ISO 200 / F2.5 / 1/25s
在極度昏暗的空間中，當時的燈光環境原本就不好拍攝，自動曝光往往會讓現場的光線魅力大減，唯有手動模式能讓你自行判斷理想的曝光量，以把握住新娘本身的高亮度，和現場背景的暗色調，有種精心設計過後的味道。

FUJIFILM X100 / ISO 200 / F2.8 / 1/10s
看見眼前睡著的你如此安心，讓我不禁羨慕了起來，我想，在你的夢境應該是明亮而溫暖的吧？就用手動模式拍下屬於你的夢境畫面，高曝光量的氛圍。

此外，X100提供B快門的設定，可以讓你自由的調節所需要的曝光時間，曝光時間最久可達到60分鐘。B快門常用於拍攝夜空星軌，建議搭配一條機械式快門線，當你按下快門釋放，就會開始進行曝光，曝光時間的長短都可以由你決定，直到放開快門鈕，曝光也就結束了。

⇧ 將快門轉盤調整為「B」的刻度，就能使用B快門模式拍攝

FUJIFILM X100 / ISO 200 / F2.0 / 35s
令人迷戀的夜空之中，有數不盡的繁天滿星在那裡閃耀著。我笨拙的操作著相機，不斷地嘗試最棒的曝光組合，無意間卻有一顆流星滑過，原來，感動可以這麼簡單。照片中的星空使用的是B快門，並開啟減光濾鏡，讓曝光時間大為延長。

FUJIFILM X100 / ISO 200 / F2.0 / 1/5s
利用B快門遂意的拍攝天空與樹影，按下快門的同時稍微轉了半圈，就形成如此飽含動態與色彩的照片！

啟動M模式也是開啟你對曝光氛圍的思考，運用光圈來控制進光量的多寡，而快門速度則是決定光線與感光元件接觸的時間長短。在M模式中，曝光並沒有標準值。有些攝影師喜歡拍出陰影的灰暗，或表現亮部的陽光描寫；也有人認為只要主題清楚就是良好的曝光，或是刻劃出畫面清楚細節才是最好的曝光，甚至是能拍出良好的景深等。不論是何種成像，拍出來的照片就是個人經驗與美感的實現，這是M模式才有的魅力。

FUJIFILM X100 / ISO 200 / F5.6 / 1/120s
常以為拍照就是要拍得美麗動人，後來才發現到原來我更喜歡鏡頭中，眼神裡毫不保留的信任，讓人興起幸福的感受

FUJIFILM X100 / ISO 200 / F5.6 / 1/300s
總喜歡在雨後亂走，就像是路邊草葉盡情呼吸清涼的滋味。看見路上清澈的水窪，總是忍不住潑踢一番，再放肆的記錄。

FUJIFILM X100 / ISO 200 / F5.6 / 1/200s
就像是遠方的風將溫暖的光線帶來似的，我拿起相機調整了光圈與快門，蹲到瓢蟲的視野看看這廣闊的世界，多麼美好而完美的一刻，讓我就像孩子般迷戀著，不斷地按下快門，似乎也隨著眼前的景色自由搖擺。

RAW檔
後製與調整設定

FUJIFILM X100 / ISO 200 / F2.8 / 1/60s

X100內建的RAW檔轉換系統，是一套完整的後製工具。圖中以ISO 200拍攝，曝光原本不足，但利用RAW轉檔設定，增加曝光補償
+1.3EV，調整白平衡為冷色調，亮部色調柔和，暗部色調銳利，在增強銳利度的表現後，更能呈現出雨中的浪漫氣氛了。

X100內建強大的RAW檔轉JPEG輸出功能，讓筆者大為讚許，若你在拍攝人像，不妨可以比較PROVIA標準模式和ASTIA柔和模式色彩上的差異，以及光線的處理。這種後製過程是針對所拍攝影像的再思考，下一次遇到同樣的光線主題時，就能立即反應以調整好設定拍出更理想的作品。因此，為了更接近心中影像的呈現，後製是一門必修的功課。我經常使用RAW轉檔方式，以驗證更多拍攝的想法及實拍操作。

在X100的照片畫質設定中，總共有八種軟片模擬、畫質銳利度的設定、400%的DR動態範圍、以及減少雜訊等功能。其中，較為有趣的功能是X100亮部和暗部的對比，它們竟然可以分開處理，讓畫面的亮暗

細節對比更為細膩。而且，全部設定都可以經由拍攝RAW檔後，直接在X100的機身上進行JPEG輸出的處理，透過各種的軟片模擬、對比、曝光、白平衡等拍攝設定，徹底挖掘出畫面的可能性及效果，進而掌握X100特有的底片色調和光線氛圍。

最有趣的是，從RAW檔建立JPEG檔的各種設定，和X100中各種相片模式的拍攝設定是相同的系統[1]。換句話說，當你拍攝RAW檔，組合各種的拍攝參數，輸出想要的照片氛圍；與直接設定好JPEG檔再去拍攝，都是相同的結果。因此，這是對於X100的色彩設定非常棒的練習方式。

Tip! 什麼是RAW檔？

RAW檔是相機拍攝記錄在感光元件上的原始資料，經由相機的程式轉換，演算出JPEG的數位相片。在這過程中，RAW檔不會因為相機的畫質設定而產生影響或損耗，JPEG數位相片就會根據X100的銳利度、飽和度、底片種類、減少雜訊等機身設定作畫質上的處理，因此，RAW檔又稱為數位正片。

此外，X100的RAW檔也可以調整相關設定，但放到電腦時，是無法解讀到這些設定，只有X100本身才能讀到色彩設定檔。

FUJIFILM X100 / ISO 200 / F5.6 / 1/150s
逆光風景中，將暗部色調的對比調整為柔和，並使用陰天白平衡讓畫面增添些許暖意，稍微加強明亮部對比與銳利度。構圖時，注意讓光線穿透芒草，加強對焦的景深，以些微蹲低的姿勢向上拍攝，整體的氣氛就會很到位。

1註：對於JPEG檔的設定，與RAW轉檔的設定是一模一樣的。因此，直接調整好設定再拍出JPEG
　　檔，與拍完RAW檔再轉JPEG檔，其成像是相同的。

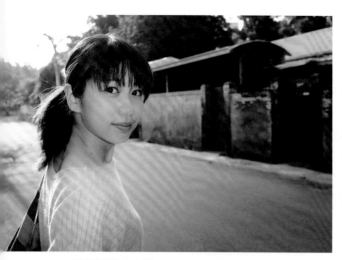

FUJIFILM X100 / ISO 200 / F4.0 / 1/450s

逆光拍攝人像可以開啟閃光燈來輔助，RAW轉檔時採用ASTIA柔和模式，為了要讓光線感更突出，將明亮度對比設定為中度銳利，白平衡補償黃色Ye-3、紅色R+1，並加強2/3的曝光補償。

FUJIFILM X100 / ISO 200 / F8.0 / 30s / EV-0.3

拍攝都市夜景，最好的時機是太陽下山後的10分鐘內，晚霞與深藍天空將會形成美麗對比。使用小光圈與長時間曝光能拍出這飽和的色彩。圖中使用的是PROVIA標準模式，配合明亮部高銳利對比，與高飽和色彩和銳利度，豐富的色彩永遠是拍攝風景最迷人的特點。

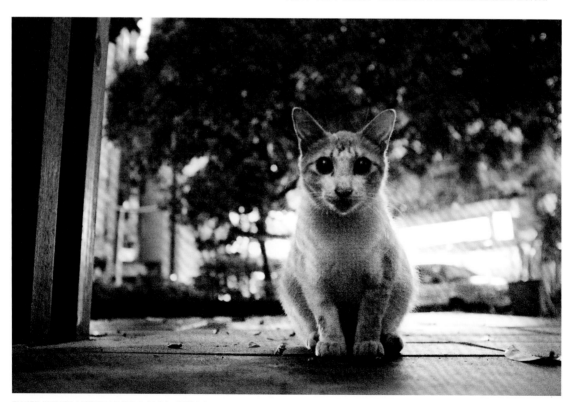

FUJIFILM X100 / ISO 3200 / F2.8 / 1/30s / EV-2.0

想要夜拍時，首先要掌握快門速度和曝光量，快門1/30秒可防手震，ISO 3200配合EV-2.0最能表現黑夜的綺麗氣氛。先以RAW檔拍攝，轉檔為黃色濾鏡的黑白模式，並增強些微的0.7EV曝光補償和中度銳利的對比，以及銳利度。讓貓與背景的樹葉有明亮對比的分離度，構成貓咪蹲坐在街頭的主題性。

如何操作RAW檔轉換

使用X100的RAW檔來後製調整照片，必須要
先在拍攝設定中以RAW檔來拍攝。在觀看照
片時，播放選單中進入拍攝選單的「RAW轉
檔」，也可以直接按機背的【RAW】鍵，就
會進入建立JPEG副本的過程。

⇧ 於播放清單選擇「RAW轉檔」　　⇧ 直接按【RAW】鍵，也會
　　　　　　　　　　　　　　　　　　進入轉檔選單

在RAW檔轉換的程序中，有12種參數可以調整：

反應拍攝條件

在拍攝RAW檔時，X100同時也會記錄X100機身的拍攝設定，用此功
能可以將它毫無損壞的建立起JPEG照片，而不會因為各種電腦軟體如
Lightroom、Aperture、SILKYPIX等，對於相片RAW檔解讀的不同，所造
成差異化的色彩處理。

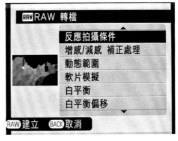

⇧ 反應拍攝條件選項

增感/減感-補正處理

增感/減感就是曝光補償的效果，可以從+3EV~-1EV調整曝光。尤其在
拍攝黑白照片時，我經常運用照片的增感效果，來處理鮮明的黑白顆
粒效果，與控制整體的明亮曝光程度，相當實用。

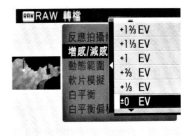

⇧ 增感/減感-補正處理選項

DR動態範圍

動態範圍是用來處理亮暗之間對比的曲線，使過曝與過暗的畫面，
獲得更多的細節。X100的動態範圍處理起來十分自然，有DR100、
DR200、DR400三個選項，DR100就是基本的動態範圍，較強的DR200
動態範圍只能在ISO 400以上使用，而效果最強的DR400，只能在ISO
800以上使用。

值得注意的是，如果你在相機選單中，開啟自動DR的選項，同時也開
啟「ISO自動控制」（自動高ISO）的拍攝功能，在光線對比強烈的場合
時，X100會自動使用ISO 800和DR400的組合參數來拍照，而不是用最
低ISO來拍攝。

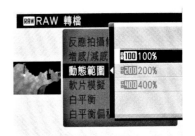

⇧ DR動態範圍選項

↑ 軟片模擬選項

軟片模擬

從RAW檔建立JPEG照片中，選擇喜歡的軟片風格，可比較各種軟片模擬的風格。至於各種軟片模式的色調，不妨回到《3-5：彩色底片，細膩的色彩模擬》、《3-6：黑白氛圍，重現經典銀鹽時代》，其中有詳細的介紹說明。

↑ 白平衡選項

白平衡

白平衡是處理色彩的主要元素，你可以掌控照片的氛圍是橙色暖調？亦或是藍色冷調？足以決定整張照片給予人的感受。筆者想要營造暖調性的照片時，通常會把白平衡改為陰天，整體照片將更飽和且鮮豔。

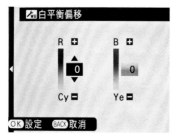

↑ 白平衡偏移選項

白平衡偏移

除了可以調整照片的冷暖調性之外，白平衡偏移更是可以創造出紫色、綠色、紅色、藍色等色彩的照片，白平衡與白平衡偏移，這兩種調整色溫和色彩的方法與技巧都在《3-4：白平衡，精準掌控畫面的色彩》有詳細的說明。

↑ 色彩選項

色彩

意指色彩的飽和度，有高、中高、標準、中低、低等五種色彩濃度的調整。如果是拍攝食物或花卉等色彩鮮艷的照片，將色彩飽和度調高會有更引人注目的呈現；若你是追求清柔淡雅的日系風格，不妨將色彩稍微降低一些，就會有雋永的感受。

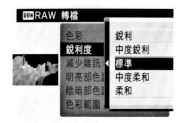

↑ 銳利度選項

銳利度

這是照片非常重要的元素，不夠銳利化的照片似乎主體不清楚，太過銳利化的照片卻會破壞照片的質感。銳利化就像是色階交界的邊緣對比，可呈現出更清晰的質感描寫，但銳利化並不等於防手震，模糊的照片銳利化之後也不會變得清晰。真正的光學銳利度還是需要依靠技巧拍攝與縮小光圈。以X100近拍模式來說，善用F4.0～F8.0的光圈值，配合銳利度的強化，效果會更好。

減少雜訊

乍看之下，「雜訊」有點像是銀鹽底片的照片顆粒。事實上，數位影像的雜訊還是跟底片所產生的晶粒有所不同，顆粒感比較沒那麼漂亮，但，X100本身預設的雜訊抑制做得相當優秀。雖然高ISO下仍會有雜訊顆粒，卻不會出現惱人紅綠色斑的雜訊。減少雜訊效果越強，畫面的顆粒感就會被以平均模糊的方式消除越多，也會喪失更多細節。拍攝人像時，要呈現出柔順的膚質色階，就可以將減少雜訊調整為高；如果你想刻意地呈現高ISO顆粒底片效果，就把減少雜訊調整為低。

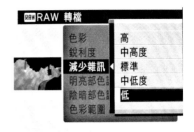

⇧ 減少雜訊選項

明亮部色調&陰暗部色調

這兩個選項就是在調整畫面的對比度，掌控照片中光線亮暗度的反差，對於影響畫面的精緻度有著無與倫比的重要性。如果反差對比太低，就會喪失立體感和充滿光線的氣氛；若是對比反差太多，過曝的亮部及太深的暗部，都會讓照片喪失許多動人的細節。

在色階對比部分，X100分成亮部和暗部的調整，對比強烈在相機選單中稱為銳利，對比低在選單稱為柔和。當明亮部色調設定越高，亮部的反差就越大，照片的亮部將會整體提高，看起來更為清晰明亮；反之，設定越低，亮部的反差就越小，視覺上就會感覺柔和且微暗。陰暗部的設定可以調整畫面陰影處的深淺，當陰暗部色調設定越高，在選單中調整為銳利，畫面的暗部會加深；陰暗部色調設定越低，暗部的對比反差變小，細節也會變得豐富。

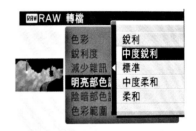

⇧ 明亮部色調選項

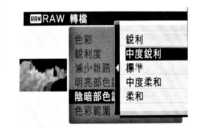

⇧ 陰暗部色調選項

色彩範圍

X100有兩種常見的色彩範圍，分別是sRGB和Adobe RGB。在拍攝上，使用任何一種都不會影響到色彩的表現與寬容度。主要的差異性在於「用途」，拍攝的照片是要在電腦上觀看，還是網路上分享的？sRGB是每台電腦和瀏覽器通用的色彩描述檔；如果常會用Adobe RGB軟體來處理照片，或是用於印刷或顯示器等設備有支援Adobe RGB，那就可以採用Adobe RGB拍攝，以取得更好的色彩顯示效果。

⇧ 色彩範圍選項

肖像的色彩調整範例

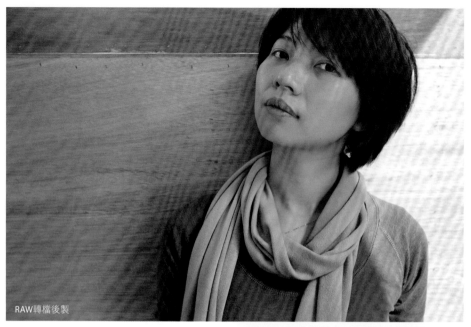

FUJIFILM X100 / ISO 200 / F5.6 / 1/50s / EV+0.3

原圖是以X100預設模式來拍攝，可以稍稍感受到畫面的色彩是偏向黃綠色，讓皮膚看起來有點慘白，也缺乏光線的鮮豔與對比度。在拍攝人像時，可以將曝光補償和對比提高，並調整白平衡偏移，以達到更暖調的色彩。

在RAW轉檔的過程中，先稍微提高畫面的曝光EV+2/3，軟片模擬則使用ASTIA柔和模式，將白平衡補償調整為紅色R+3、黃色Ye-2，讓色彩帶點橙紅色，將色彩飽和度調高，中度銳利，減少雜訊調整為高，讓畫面有柔和感。最後，將明亮部以及陰暗部的色調調整為銳利，對比加大，強調整體的光線感，就能表現出很棒的肌膚色彩與光線描繪。

黑白風景調整範例

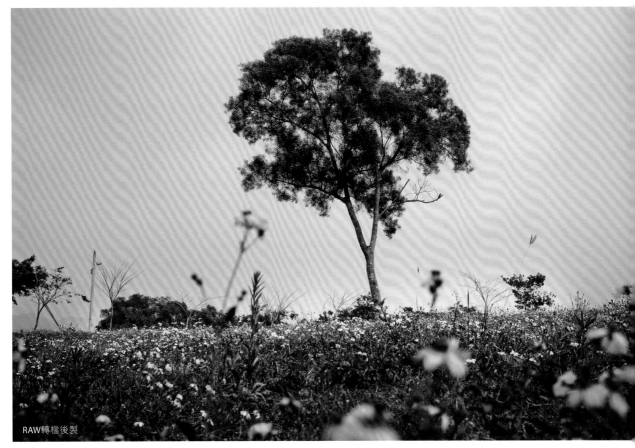

RAW轉檔後製

FUJIFILM X100 / ISO 200 / F5.6 / 1/1000s

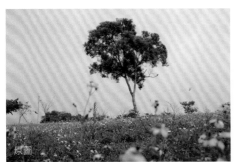

原圖

由綠色和藍色所組成的風景照片，運用紅色的黑白濾鏡，可以加深其層次感，再增加 +1/3EV的曝光補償，銳利度調整為銳利將細節更為清晰，而減少雜訊調整為低，並將整體 的對比調整為最高，陰暗部與明亮部設定為銳利，就會讓樹木的綠色看起來非常有層次。

曝光的層次調整

RAW轉檔後製

FUJIFILM X100 / ISO 200 / F2.0 / 1/30s

原圖

用低ISO拍攝RAW檔,再轉檔為高曝光畫面,這是筆者最喜歡的RAW轉檔技巧。拍攝出來的色調感與曝光層次,與直接使用高ISO所拍出來的氣氛大不相同。甚至,在畫面的層次上會更加細膩,色彩的表現也會更為豐富。如原圖,是以ISO 200拍照,曝光根本不足,且相當灰暗,但轉檔之後的JPEG照片,可以清楚看見柴犬的可愛神情,在柔和背景的襯托之下,顯得格外動人。

拍攝完曝光不足的RAW檔後,首先將增感補正處理調整為+3EV,軟片模擬調整為ASTIA柔和模式。為了強調亮部的光線,將明亮部色調設為銳利,但要讓畫面柔和一些,便將陰暗部色調設為中度柔和,減少雜訊設為高,以營造柔順的色階變化。畫面的銳利度則設定為銳利,調整白平衡補償為黃色Ye-3,以強調現場氣氛的黃橙色燈光。

利用X100本身的後製軟體所處理輸出的圖片,是否引起你更多攝影的好奇心呢?不妨一起來體驗X100 RAW檔轉換的神奇效果吧!

FUJIFILM X100 / ISO 200 / F2.8 / 1/120s

使用RAW檔拍照最大的好處是，可以嘗試各種底片和設定搭配，如照片本來是以Velvia鮮豔模式，可透過RAW轉檔，將底片風格改成ASTIA柔和模式，並且在白平衡補償中，調整為偏紫色的畫面。

FUJIFILM X100 / ISO 200 / F5.6 / 1/70s / EV+0.3

在RAW轉出的設定上，先將增感加0.3，陰暗部色調調整為柔和，銳利度設定為最高，以PROVIA標準模式轉出，一幅清爽藍天綠草的照片就出現了。

FUJIFILM X100 / ISO 800 / F5.6 / 1/250s

直視著陽光拍照，暗部的細節往往會不足，因此使用RAW轉檔功能，以及DR400效果，再搭配黑白的紅色濾鏡，增加對比與銳利度，營造出充滿動態的畫面。

捕捉·X100的影像

用理性來操作相機，用感性來擷取畫面，把FUJIFILM X100帶入你體悟的眼界中，盡情拍攝。

人物情感

FUJIFILM X100 / ISO 1000 / F2.8 / 1/50s
當目光相會的那一瞬間,通常也是決定攝影的時刻。照片中的男孩拿著藍色雨傘,穿黃色的襯衫,在色彩的視覺本就是很吸引人的對比
色,構圖時將重心往左偏移,並蹲著往上拍攝,更能表達男孩好奇的神情。

或許我們可以說「人像攝影」是拍照的重心也不為過,即使再漂亮的日落山湖,少了人物的點綴,少了孩童的歡笑,少了人們的親密互動,就是缺乏了一種靈活的生氣。所謂的人像拍攝,也是記錄人與人之間情感交流最好的方式。

決定人像的細緻膚色

在富士X100的色彩哲學中，就人像膚色而言，有著非常優秀的表現，預設的PROVIA標準模式或是ASTIA柔和模式的清淡舒服感受，讓眼前所拍攝的人物皆能有亮眼的色彩描寫。在X100的光圈設定中，使用F2全開光圈，畫面中間的2/3範圍細節十分鮮明，接近影像邊緣處則會帶點些微的暗角，以及較模糊的背景；一旦縮一級光圈到F2.8後，整體畫面的銳利度便會提高許多，暗角的效果也會消失。

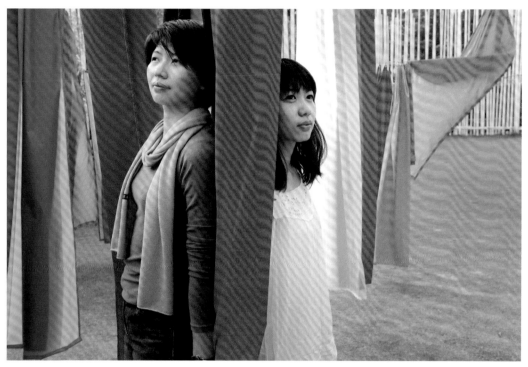

FUJIFILM X100 / ISO 200 / F5.6 /1/210s / EV+0.3
照片中兩個女生靠在彩色帆布之間，現場的陽光十分充足，將光圈縮到F5.6來呈現出豐富的景深細節，並些微地提高曝光補償+0.3EV，明亮度增加後，色彩的飽和度也會隨之提高，整張照片的氣氛就更加活潑鮮明了！

FUJIFILM X100 / ISO 200 / F5.6 / 1/170s / EV+0.3
在筆者拍攝的經驗中，最棒的照片往往出現在不經意的回眸，而拿著相機的我，就只是觀察被拍攝的對象或場景，捕捉那最自然的美感呈現。

ISO展現人物的好精神

在白天拍攝ISO的設定上，從ISO 200到ISO 800的畫質呈現都會忠於眼前的色彩，不會因為雜訊的緣故而使得影像品質下降。為了讓人專心拍攝，不妨開啟「ISO 800自動控制」，並設定最低快門為1/60秒，以避免因人物晃動而引起的影像模糊。在曝光方面，因為X100對於高曝光的影像寬容度很高，而粉嫩般的膚色也要在高曝光下才得以展現，可嘗試將曝光補償增加，讓畫面稍微過曝，看起來更顯得精神亮麗。而在夜晚拍攝，「ISO自動控制」調整為3200，人物有足夠的曝光，依然會有非常好的色彩呈現。

FUJIFILM X100 / ISO 200 /
F4.0 / 1/150s
陽光和煦的午後，一陣暖風從花瓣尖吹過。拍攝時節正值春天，當女孩從旁吹拂花瓣時，有種特別的詩情畫意。將光圈調整到F4.0，近距離拍攝以表現出女孩豐潤的臉頰比花還嬌艷。

FUJIFILM X100 / ISO 1600 /
F2.8 / 1/320s / EV-0.3
下午三、四點的陽光，總是會呈現暖暖的氣氛，我與奶奶待在車中，看到如此一刻的光線，很自然的就按下快門。非常仰賴ISO自動控制的功能，讓人可以快速的記錄光景。

FUJIFILM X100 / ISO 1250 / F8 / 1/60s
因為小朋友的好動，於是在拍攝時將
ISO自動控制設定在1600，最低快門
在1/60秒以上，這是非常好的拍攝方
式。照片中使用的是MF對焦模式配合
【AFL/AEL】來進行更快速的抓拍，捕
捉小孩扮鬼臉的那刻表情。

設定自己的人物色彩

在軟片模擬，除了內建的色彩模式，筆者還喜歡兩種自定的色彩配置。第一種是利用
PROVIA標準模式來調整，PROVIA本身就是保留最多細節的軟片模擬模式，但色彩的濃
度偏淡，將飽和度調高後會討喜許多，然後再稍微增加銳利度、調高明亮暗部的色調
對比，就是十分喜愛的濃豔色彩；另一種則是利用ASTIA柔和模式，ASTIA本身就是富士
為了拍攝人像所調配的色彩模式，筆者會將色彩降到最低，並調整銳利和對比的程度，
使得拍出來的人像照片，更接近清亮的淡雅黃色，搭配著+0.7EV的曝光補償，徹底展現
X100對於高光寬容度色彩的優異表現。

FUJIFILM X100 / ISO 200 / F2.8 / 1/110s
走在長廊，突然發現有一道光跳躍進來，將室內紅磚瓦映襯得相
當樸實淡雅，迫不及待請友人坐在一旁的木門上，幻想著等人的
模樣。我將光圈調整為F2.8，稍微退後一些，蹲低向上拍攝，陽
光將女孩的臉龐打得透亮。

FUJIFILM X100 / ISO 200 / F2.0 / 1/220s
ASTIA柔和模式所表現的清淡卻有豐富的色彩，整
個相當討喜，即使是拍攝人與風景的合照，依然可
以鮮明地強調出肌膚色感與背景的層次。

FUJIFILM X100 / ISO 200 / F5.6 / 1/120s

每個地方都有獨特的故事，包含被攝者獨特的身體語言，都會影響照片的整體氛圍。肩膀，往往會給人一種性感的氣氛。

FUJIFILM X100 / ISO 200 / F4.5 / 1/50s

小孩子瞧見相機總會以為是新奇的玩具，拼命的想要觸摸。就像是遊戲一樣邊玩邊拍，PROVIA的色彩表現比較平實，因此，將明亮部與陰暗部的對比提高，會讓照片有更為豐富的色調。

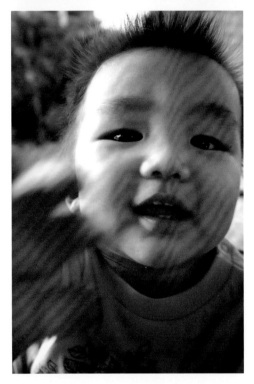

Tip! 如何讓照片看起來更舒服

在色彩方面，X100的預設值是可拍出較為冷調的畫面，如果你所拍攝的模特兒有上妝，便可以拍出粉嫩的感受；若只是生活上的隨拍，不妨將白平衡補償的紅色R增加3格，黃色Ye增加1格，讓整體照片氛圍稍微再暖一些，配合微曝的影像畫面，就會看起來很舒服。

夜晚中璀璨的人像照片

拍攝夜間人像時，就是發揮閃光燈的最佳時刻了，曾在《3-3：測光・曝光補償・閃光燈，捕捉最美的光線》説明過，當你要使用慢同步閃光時，將X100調整為P模式或是A模式，才能進行操作。慢速同步閃光的優點在於既可以保持背景燈光的色彩，又能維持鏡頭前人像的明亮度，背景和人物的色調細節同時保留。如果想要讓背景的物體成像更清晰，可縮小光圈來拍攝。相對的，便會出現過慢的快門速度1/8s、1/4s等，可將感光度調高至ISO 1600或ISO 3200，以維持一定的快門速度來避免手震。

FUJIFILM X100 / ISO 3200 / F2.8 / 1/750s / EV+0.7
在夜晚的拍攝中，尋找好光源是非常重要的事情，讓人物的表情受到足夠的曝光，就會有生動的畫面，即使是ISO 3200的感光度，X100也能呈現出相當細膩的色彩與立體感呢！

FUJIFILM X100 / ISO 1250 /F2.0 / 1/30s
逆光的人像場景中，也是慢速同步閃光最好發揮的時刻，可以讓被拍照的人在逆光跟順光兩種光線的輔助下，顯得特別的好看。

FUJIFILM X100 / ISO 1600
F2.8 / 1/60s / EV+0.3
使用慢同步閃光可以出拍有明亮背景的肖像照片，不會有自動閃光所造成的主體明亮，背景曝光不足的情形。

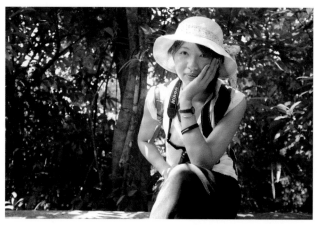

FUJIFILM X100 / ISO 200 / F2.8 / F2.8
出外郊遊時，看到有陽光穿越樹葉，像聚光燈
般打下來，那就是拍攝人像的好時機。趕緊請
友人坐在長椅上，擺個帥氣的姿勢，我蹲下來
讓相機與她的視線平行。F2.8是拍攝人像的預
設光圈，讓照片銳利又不失層次感。

FUJIFILM X100 / ISO 200 / F4.0 / 1/70s
相當喜歡X100對於光線的描寫，它的過曝層次相當的美好豐富，也有非常柔順的色階
表現，用X100拍人像，色彩，就是它最大的魅力來源。

你也可以用X100拍出優質人像照片！

以下是筆者摸索出來的人像拍攝設定，在此分享給你們，希望面對想要拍攝的人物時，都能即時捕捉下心中最美的模樣。

FUJIFILM X100 / ISO 200 / F4.0 / 1/350s

X100對於光線的擷取與色彩的描寫，有著不可取代之處。照片中請友人蹲在充滿橙紅色磚瓦牆前，光線會經由物體的反射在被拍攝的女生身上。使用ASTIA柔和模式，只要現場的光線對了，那麼，整張照片顏色也會相對柔和許多。

● 白天拍攝

拍攝模式：A光圈先決 / 光圈：F2.8～F5.6 / 快門：A模式 / ISO：開啟自動高ISO800，最低快門速度1/60 / 測光方式：多重測光 / 曝光補償：+0.7EV~+1.0 EV / 白平衡：自動 / 白平衡補償：紅色R+3、黃色Ye-1

● 室內拍攝

拍攝模式：P程式自動曝光 / 光圈：A模式 / 快門：A模式 / ISO：開啟自動高ISO1600，最低快門速度1/60 / 測光方式：多重測光 / 白平衡：自動

● 夜晚拍攝

拍攝模式：P程式自動曝光 / 光圈：A模式 / 快門：A模式 / ISO：開啟自動高ISO3200，最低快門速度1/40 / 測光方式：多重測光 / 白平衡：自動 / 閃光燈：慢速同步閃光

底片設定搭配

- 鮮明人像色彩：PROVIA標準模式、色彩高、銳利度中度銳利、明亮部色調銳利、陰暗部色調銳利

- 日式人像色彩：ASTIA柔和軟片模式、色彩低、銳利度銳利、明亮部色調中度柔和、陰暗部色調中度銳利

暢快風景

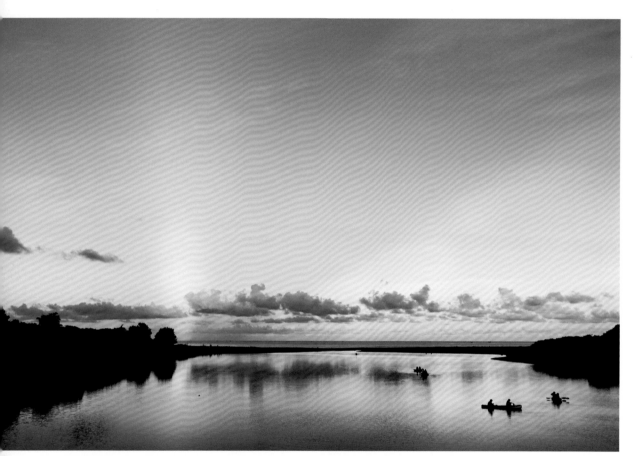

FUJIFILM X100 / ISO 200 / F5.6 / 1/120s

在旅行中總是會遇到無法預期的景色,當你所在的地方並不是著名景點,卻反而有讓人回味再三的廣闊驚奇,執著於拍大景的人生是很辛苦的,專注於當下的天空與河水,隨風吹過來的愜意。那天,我遇見了佳樂水的藍色多瑙河。

拍攝風景時,重點在於光線的掌握與細節的描寫,當然,天氣和景點也會影響到一張好的風景照的呈現。從陽光燦爛到酷熱難耐,從颱風前夕到遮天蔽日的豪大雨,如何在對的時間到達如夢似幻的現場也是很大的挑戰,因此,筆者認為拍攝風景可是一種毅力和幸運的展現。

FUJIFILM X100 / ISO 200 / 全景模式
當你看到一望無際的天空或海洋，或是一瞬的日出光線灑落在渺小的都市建築上，就會很貪心地想要記錄下這地平線的寬闊畫面。X100聽見大家的心聲了，增添著近年來流行的全景模式，讓大家可以一飽全景照片的眼福。

FUJIFILM X100 / ISO 200 / F6.4 / 1/400s
火紅的夕陽天空，是利用白平衡和白平衡補償的組合去調整出來，將白平衡調整為暖調，白平衡補償增強紅色的色彩，就可以營造出特別的夕陽色彩。

FUJIFILM X100 / ISO 200 / F4.0 / 1/1000s
X100的預設色彩是些微偏藍冷，拍攝藍天會有冬日的感受，藍色調非常的漂亮。

適當的光圈與曝光，找到風景的光影

在此需要牢記一點，關於X100的光圈，能將色彩、光線完美呈現的光圈值，是出現在F4.0~F8.0之間。F4.0以下的光圈表現過於鬆散，而F16最小光圈則會產生鏡像繞射的問題，反而讓畫面呈現不出應有的銳利感。而且，盡量使用ISO 200拍攝，並記錄成最高品質的JPEG或是RAW檔格式。

在曝光方面，可以使用平均測光的模式，避免每次拍攝所產生些微不同的曝光值；但平均測光的EV加權值較少，最好利用曝光補償來提高畫面的亮度，整體亮暗的細節表現會更佳。

FUJIFILM X100 / ISO 200 / F5.6 / 1/350s / EV+0.7
出外旅遊遇到壯闊美景，是最讓人興奮的事情了。這張照片拍攝於恆春半島東海岸的佳樂水，落日的陽光很爽快的從雲層中傾洩而出，加上湖面精采的倒影，讓人難以忘懷當時拍攝的悸動。

白平衡決定風景的溫度

適當的調整白平衡，是拍攝風景的基本調色手法，有冷調與暖調兩種。如果拍攝的是陽光下的綠葉叢樹，不妨調整白平衡補償，將黃色的色彩提高，會讓綠色系的物體看起來更鮮綠，同時也會產生陽光般的溫暖感受。或是使用陰天白平衡模式，也能拍出溫暖的風景感受。

FUJIFILM X100 / ISO 200 / F8.0 / 1/120s / EV-0.7
在溪頭山林中突然起了一陣大霧，而陽光從頂上的樹梢透露些許微光，讓樹叢之間變得極有層次。為了要讓大霧的氣氛更加的濃厚，因此將曝光減為-0.7EV，將色彩飽和度調整為中低，以符合當時白霧迷濛的感受。

FUJIFILM X100 / ISO 200 / F5.6 / 1/90s
這兩棵情人樹位於台中豐原后里的拼布花園，是一片稍微突起的平原，遊客並不多，令人得以愜意的走在這裡。拍攝時間是下午5點多的傍晚，黃色的夕陽佈滿整片草原，在此使用PROVIA標準模式搭配高對比與高飽和度拍攝，並調整白平衡為陰天，讓整個空間充斥著暖意。

吸引觀者的色彩

提高色彩的飽和度有助於吸引觀者的目光，讓藍天更藍、綠葉更青、花朵更為嬌艷。若你是以PROVIA標準模式拍攝，便可以放心將色彩調高，並設定高銳利度，將明亮部與陰暗部的色調對比調整至銳利，就能表現出高飽和又充滿細節的照片；若只是想更強調光線的對比，可以使用Velvia鮮艷模式，再使用高銳利的明亮部色調及陰暗部色調，顯著的亮暗對比會讓光線更為突出，缺點則是會喪失部分的暗度細節。

FUJIFILM X100 / ISO 200 / F16 / 30s
有時突發奇想，會測試相機的各種奇怪組合，於是開啟ND濾鏡、最小光圈F16、快門30秒、Velvia鮮艷模式來拍攝都市夕陽，結果形成了雲層模糊的移動感，以及鮮艷而奇異的紫紅色調，真是有趣。

FUJIFILM X100 / ISO 200 / F4.0 / 1/80s
每當想拍攝像充滿光線的照片，或是更強烈的黃橙陽光時，就會調整成陰天白平衡。同時，再將光影的對比加大，色彩也會變得鮮艷，這都是相當容易讓人流連目光的最佳氣氛，拍攝於台中武道場。

拍風景是有許多技巧可以輔助的，但最根本的還是需視環境與天氣而定。著名的出遊景點，不妨前往溪頭、阿里山、六十石山等，可以深入大自然景色，但出發前也需要注意天氣的變化，明朗乾淨的藍天，雨霧瀰漫的溼氣，不同的天氣就要對應不同的設定，感受景色再拍攝吧，拍出屬於自己風格的旅遊明信片。

FUJIFILM X100 / ISO 200
F8.0 / 1/680s
很喜歡在清晨天還未亮時，在頂樓等待日出，會先聽到許多鳥叫的悅耳聲，遠方的雲朵會從深藍逐漸地變成橘紅，而整個世界也從深藍轉為淺藍，直到日出的第一道光芒射出，那一刻的溫暖覆蓋在整片大地，散發出一股活起來的生命力量。

FUJIFILM X100 / ISO 800
F2.0 / 30s
於屏東縣滿州鄉的深夜星空，夜晚的景色使用大光圈F2.0配合長曝光的效果最好，並使用自拍模式或快門線，配合腳架來拍攝，才能擁有清晰又動人的浪漫氛圍。

FUJIFILM X100 / ISO 200 / F5.6 / 1/60s
在充滿黃橙光線的夕陽下，使用黑白的黃色
綠鏡拍攝，將黃色、橙色的部份提高亮度，
藍色、綠色的色彩降低暗部，就會產生極為
有層次的黑白風景照片。

FUJIFILM X100 / ISO 200 / F2.8 / 1/250s
在森林闖蕩，遇見了豆娘停駐在綠葉上，
一動也不動的讓我拍了好幾分鐘。感謝幸
運之神的眷戀，連路旁的昆蟲都十分配
合，我想她定是懂著攝影的好夥伴，知道
維持姿勢的重要性。

FUJIFILM X100 / ISO 200
F16 / 30s
拍攝城市的夜景燈光，雖然使
用最小光圈F16，但是畫面反
而沒有變得比較銳利，因此在
X100的設計上，光圈越小不
代表成像就會越豐富細緻呢，
拍風景建議還是使用F5.6、
F8.0的光圈設定。

你也可以用X100拍出宛如風景明信片的照片！

想要拍攝大山大水，不要以為只有專業攝影師才能做到，在此提供一些設定讓你們參考，動手拍出令人心曠神怡的風景照片吧！

FUJIFILM X100 / ISO 400 / F4.0 / 1/60s

雨季過後，位於溪頭的忘憂森林，會形成淺而乾淨的湖泊，是近期非常著名的拍照景點，當你一進入忘憂森林，看到就是許多的枯木佇立在湖泊中，配合周圍的綠意與倒影，當時又起了些微的雨霧，宛如闖進仙境。在拍攝過程中，我將白平衡補償調整為青色Cy-6、黃Ye-2的藍綠色彩，並且使用Velvia鮮豔模式。

● 一般拍攝

拍攝模式：A模式（光圈先決模式）/ 光圈：F4.0~F8.0 / 快門：A模式 / ISO：200
測光方式：平均測光 / 曝光補償：+0.3EV~ +0.7EV / 白平衡：陰天白平衡

● 暖調拍攝

拍攝模式：A模式（光圈先決模式）/ 光圈：F4.0~F8.0 / 快門：A模式 / ISO：200
測光方式：平均測光 / 曝光補償：+0.3EV~ +0.7EV / 白平衡：陰天白平衡

底片設定搭配

- 高飽和色彩：PROVIA標準模式、色彩高、銳利度銳利、明亮部色調銳利、陰暗部色調中度銳利
- 高對比色彩：Velvia鮮豔模式、銳利度銳利、明亮部色調中度銳利
- 低彩度高對比：PROVIA標準模式、色彩中低，明亮部色調銳利、陰暗部色調銳利

掌握遼闊全景

全景拍攝是一種極度超廣角的攝影方式，人類雙眼的視野大約在75度，而X100的全景設定中，提供了120度和180度的廣角視野，足足是雙眼視野的2倍以上，即使是15mm的魚眼鏡頭，也僅僅提供了110度的視角，因此，X100的全景照片可以拍出超乎人眼視界的想像！

全景模式拍的拍攝原理是不斷的連拍加上拼貼，受惠於現在相機演算晶片的進步，拍攝完畢後的2、3秒就可以看到成品，真是令人驚奇。但是在拍攝全景照片的過程中，還是有一些操作技巧和環境因素需要留意，在此提供一些拍攝設定，幫助你拍出寬宏壯闊的全景照片。

FUJIFILM X100 / ISO 200 / 全景模式
南仁湖是一座低海拔原始林，也是國家的生態保護區，要進入必須申請入山証，一路沒有鋪上木板也沒有圍欄，是很原始的步道，緩坡上有許多碎石和泥土，得先走上4公里的路才能走出森林，到達南仁湖區。看見眼前滿滿澄清的湖水，X100的全景模式立刻就派上用場啦！

FUJIFILM X100 / ISO 200 / 全景模式
非常遼闊的日出全景圖，當遠方的陽光升起，灑落一道的光線，是相當鼓舞人心的溫暖，讓人充滿「我要過好這一天」的力量。X100的全景模式，在這特殊的時刻確實記錄了當時的心情與感動。

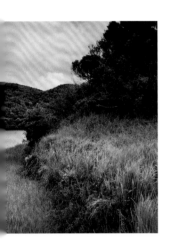

- **對焦的設定**：通常拍攝全景照片的環境，都是遠方的夕陽、日出、都市、夜景、山林等，可以將X100對焦模式調整為MF手動模式，而對焦距設為無限遠，確保可以清晰地呈現遠方的風景。

- **提高快門速度**：在筆者拍攝的經驗中，越慢的快門速度，拍攝後合成失敗的機率越高，尤其在手持、無腳架的狀況下，最好確認快門速度在1/125s 以上，才不會讓畫面有斷層式的合成瑕疵。

- **使用腳架拍攝，維持穩定的速度及角度**：拍攝全片照片時，經常會遇到拍攝中斷而失敗的訊息，最主要有兩個原因：一是移動相機的速度忽快忽慢，二是在移動相機時，視角偏移太多或不足，造成合成運算失敗。這都是發生在用手持拍攝的狀況下，因此，想要拍出高品質的全景照片，就需要腳架的輔助，將會比起手持拍攝的成功率大上許多。

拍攝全景照片會產生透視的誇大效果，扭曲所看到景物的相對比例，尤其在拍攝有地平線風景時，照片中的線條會呈現或凸或凹的圓弧線條，產生強烈的變形，是個有趣的拍攝手法。

FUJIFILM X100 / ISO 200 / 全景模式
日落是相當浪漫的景色，在使用X100拍了幾張照片後，總是感到視野太小而表達不出當下廣闊的景色，
突然想到內建的全景模式，很高興地就拿著相機旋轉了半圈，長幅的夕陽落日圖誕生了。

FUJIFILM X100 / ISO 200 / 全景模式 （全景照片失敗範例）
在合成拍攝的過程中，用手持拍攝經常會造成水平線歪斜的情況，失敗的全景照片也會產生畫質不好的
瑕疵。因此，請盡可能地使用腳架拍攝全景照片，或是把相機放在圍牆上旋轉，以維持好固定的旋轉速
度及好看的水平線。

Tip!

如何使用X100全景模式拍攝

在此教你如何操作X100的設定，可跟著下列步驟進行。

step. 01
在圓形轉盤上，按下十字鍵的上方【DRIVE】鍵，就會進入拍攝模式的選項。

step. 02
選擇倒數第二個「移動全景拍攝」選項，按下【MENU/OK】鍵進入全景模式。

step. 03
調整全景拍攝的角度，按下圓形轉盤的左方，就可以選擇「120度」或是「180度」，按下【MENU/OK】即可。

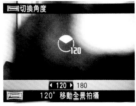 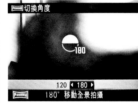

step. 04
調整全景拍攝的方向，按下轉盤的右方，進入四種拍攝方向的選擇，可以依所拍攝的場景去調整最佳的方向拍攝，按下【MENU/OK】鍵即可。

step. 05
按下快門後開始拍攝，穩定地依循螢幕上的箭頭方向移動相機，直到跑完足夠的視角拍攝，就會進入全景照片的合成。

Snap! 恣意街拍

FUJIFILM X100 / ISO 320 / F2.0 / 1/30s
我很喜歡搭公車，隨意地望著窗外的城市風景，想起高中時每天通車的日子，總是在昏暗的光線裡睡睡醒醒。
醒來卻發現，身上沒有穿著制服，也沒有提著書包了，十年宛如一夢。

掌握對焦的準確時機

或許你也會想使用X100街拍路上的所有事物，但只用預設的相機模式與對焦系統，經常會面臨到無法快速拍下眼前畫面的窘境。看著富士X100的官方宣傳影片「攝浪流」，在街頭裡隨心所欲拍下令人心動的一幕，勢必就要調整相機模式，只為了捕捉那決定性的瞬間。

Snap是一種隨看即拍的快速拍攝技巧，利用縮小光圈所計算出來的景深，去拍攝範圍內清楚的照片。

Snap 在RF旁軸相機中，是必備的拍攝手法，最常運用在街頭稍縱即逝的畫面。一旦進入了所設定好的 Snap 範圍內後，就果決的按下快門吧，捕捉瞬間的畫面。

首先，必須採用A模式（光圈先決），利用光圈來掌握畫面的景深範圍。在X100拍攝選單第4頁的「顯示自訂設定」中，開啟OVF和EVF的「AF距離指示」。接著，把X100的對焦模式切換到MF手動對焦，就會在觀景窗中出現景深表。在景深表中，當縮小光圈時，白色清楚的景深範圍會增大，譬如，當你把光圈縮到F8.0，對焦調整在2.0公尺時，清楚的景深範圍就會介於1.5公尺~3.0公尺之間。因此，只要在此範圍內的拍攝主題，都可以迅速地按下快門拍攝。Snap的攝影技巧首重在於預先估算距離，並減少對焦的時間！

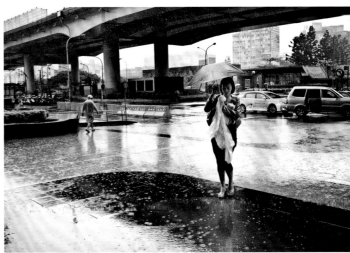

FUJIFILM X100 / ISO 800 / F2.8 / 1/1200s
街拍的場景往往是不經意的出現在眼前，因此，必須隨時隨地都做好準備。遇見雨天撐傘的行人走入視線的那一刻，按下快門的直覺就會像靈感般的來臨。

FUJIFILM X100 / ISO 200 / F5.6 / 1/400s
善用Snap技巧，能捕捉行進中人們的一瞬間動作，感覺距離對了就按下快門，是一種相當隨性的拍攝方式。

FUJIFILM X100 / ISO 800
F2.8 / 1/680s / EV-2.0
當我看到所有人潮湧進捷
運車廂時，心中已經有既
定的畫面構圖，於是拿起
相機等待，當門快要合起
的那一刻，車廂內有個人
正往外看，心中就會有聲
音響起，就是這一刻了，
立即按下快門。

一切講求快而準確的街拍現場，最好要配上「ISO自動調整」的使用，才能獲得足夠的
曝光與快門速度。如果在夜晚拍攝時，我會把ISO調高到6400，加強對光的敏感度，讓
現場夠亮。在拍攝的題材上，盡可能去尋找光源集中的都市景色，讓照片有明顯的亮
暗對比，畫面所要表達的故事性就會清楚。街拍最忌諱就是沒有主題性。

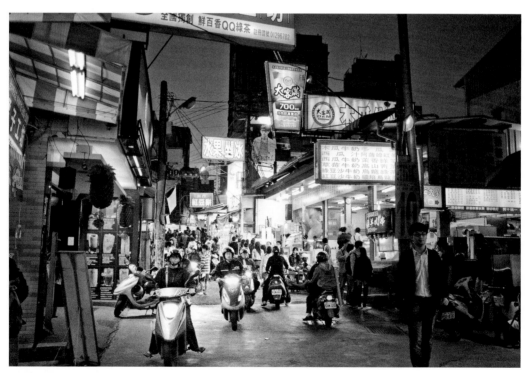

FUJIFILM X100 / ISO 3200 / F2.0 / 1/850s / EV-0.3
黑白的紅色濾鏡，特別能顯現都市的光線質感。照片中的招牌燈光與機車行人，亮部都集中在畫面中央，而
兩旁則是暗部的房屋建築，將明亮部色調設定為銳利，會有更強烈的光線描寫及細節刻劃。

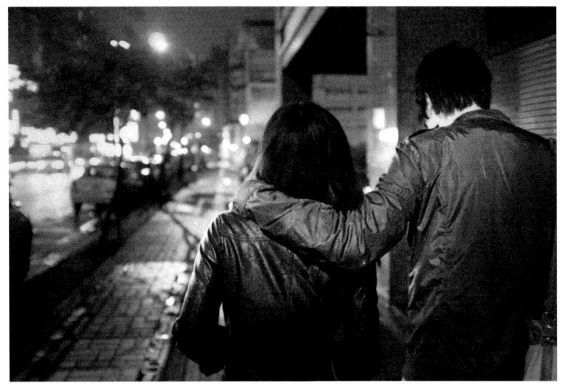

FUJIFILM X100 / ISO 6400 / F2.8
1/60s / EV+0.3
以Snap模式配合黑白底片拍攝，並
調整為高對比、高銳利度、黑白的
紅色濾鏡。將亮暗色調的對比都調
整為銳利，就會拍出粗糙又充滿生
動顆粒的夜晚浪漫畫面。

FUJIFILM X100 / ISO 640 / F4.0 / 1/30s / EV-0.3
如果下雨了，夜晚的霓虹車燈是很好的主題，找到充滿水滴的平台，將對焦點設定好，把
遠方的車燈帶入畫面中，雨滴的閃耀和光線的目眩迷離，這可是拍不膩的題材呢！

FUJIFILM X100 / ISO 200 / F2.8 / 1/75s
街拍首重畫面的故事性，缺乏主題就像是失去了靈魂一樣。假如照片中沒有老人撐著雨傘走過，只不過是一張再平常不過的黑白街景，多了老人的背影後，彷彿就能感受到雨天的一股寂寞。

FUJIFILM X100 / ISO 200 / F5.6 1/210s / EV+0.7
處理黑白畫面的要素，光線和構圖是吸引人的。採用黑白模式的紅色濾鏡，可以讓鐵軌和陽光更亮，綠葉和陰影更暗，形成強烈的亮暗對比。在構圖上，鐵軌、樹葉、欄杆都是朝同一方向集中，就會產生畫面的層次感。

快門讓動與靜更分明

接著要注意的是拍攝的快門控制。一般而言，街拍盡量保持在1/125秒以上，或是P模式配合ISO自動控制去限制快門速度。譬如，將ISO自動控制設定為1600，最低快門速度為1/125秒等，有足夠快的快門速度，才不會拍攝因為移動所造成的模糊畫面。或者刻意地拍攝畫面中動靜的對比，如汽車穿越而人群靜止，火車移動而乘客等待。

FUJIFILM X100 / ISO 640 / F2.8 / 1/13s
在捷運拍攝，我特愛將快門速度調整為1/15秒左右，就會構成流動跟靜止的對比，彷彿電影中的時光隧道，場景快速地變換著。

FUJIFILM X100 / ISO 400 / F2.0 / 1/125s
在室內的建築，有許多具有方向性的設計，如天花板、欄杆，路人行走的步道，街拍最大的樂趣就是將這些構成要素組合起來，讓人感受到具有故事的主題性。照片中呈現出等待的時刻，很簡單的表徵手法。

連拍模式是拍街上貓狗很好的方式。X100提供5fps（每秒5張）和3fps（每秒3張）的連拍速度，拍攝10張之後就會進入檔案儲存的動作。連拍技巧可以在動作還未發生前就預先開始連拍，直到動作結束時再鬆開快門，這樣才能從一連串的動作過程中，挑選一張最好的畫面。

如果你經常使用連拍模式，建議購買高速記憶卡，可以讓X100的相機寫入速度快上許多，為了加快寫入的速度，把影像品質調整為JPEG檔也非常有幫助，不建議連拍模式還採用RAW檔格式，寫入時間久到可以讓你喝完一杯咖啡呢！

FUJIFILM X100 / ISO 12800
F8.0 / 1/150s
圖中看見法國鬥牛犬不斷地向我逼近，就興起來使用ISO 12800的高速連拍，記錄牠走路轉圈的模樣，再從數張照片中挑選最有表情的動作。

FUJIFILM X100 / ISO 200 / F4.0 / 1/90s
當小貓害羞地想逃跑,殊不知我已經在那裡等候多時,待牠探出頭的那一刻,迫不及待按下快門。拍攝路上的野貓最重要的就是觀察力和耐心了,把拍攝過程當作是遊戲,將對焦與快門的設定準備好,就可以上街溜達拍照了。

FUJIFILM X100 / ISO 400 / F2.8 / 1/100s

FUJIFILM X100 / ISO 200 / F4.0 / 1/40s

將X100的Snap拍攝技巧練得純熟後，就可以學習像「攝浪流」影片一樣，精準地組織你的構圖，觀察眼前所拍攝的對象，抓拍街頭每個角落所上演的各種故事，就像是布列松在《決定性的瞬間》（The Decisive Moment）說了：「在拍攝的過程中，總是會有那麼一個瞬間，畫面的各種要素都達到完美的平衡。攝影必須抓住這個瞬間，讓這個平衡被凝固下來」。

是的，我們都必須睜大眼睛不能錯過這一瞬間。

FUJIFILM X100 / ISO 6400 / F2.0 / 1/30s
下班的捷運車裡，搖晃穿越在地底的聲音，有人想著約會、有人想著工作、有人想著休息，而當我拿起相機時，有人不自覺地回頭，於是有人聽到了快門聲。

FUJIFILM X100 / ISO 400
F2.8 / 1/20s

車站或捷運是我經常取材的場
景，動與靜的視覺觀感常會讓畫
面形成強烈的對比。在車站的拍
攝手法上，會使用較慢的快門速
度1/20秒，讓趕火車的奔跑行人
與列車離站形成速度感，對照靜
止在原地等待的乘客，就會產生
畫面層次的豐富動感。

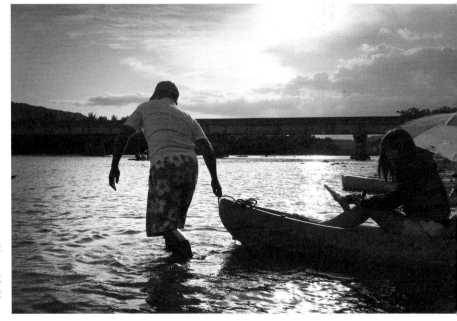

FUJIFILM X100 / ISO 200
F8.0 / 1/900s

在河邊看見船長把獨木舟牽往至
海面，陽光照著河水波光粼粼。
我也想當那個領路人，牽引著大
家往前，一起在河面上逍遙自在
的遊盪著。

你也可以用X100拍出決定性的瞬間！

若是你也喜歡街拍，在此分享關於街拍的設定，以防面對到讓你心跳加速的畫面時，卻因為對焦太慢，而無法捕捉，將是多麼令人扼腕的事啊！

FUJIFILM X100 / ISO 400 / F4.0 / 1/2000s
善用Snap技巧，能捕捉行進人們的那一瞬間動作，感覺距離對了就按下快門，有一種拍攝直覺油然而生，是一種相當感性的拍攝方式。

● 快速拍攝模式

拍攝模式：P模式 / 觀景窗：OVF光學觀景窗 / 光圈：A模式 / 快門：A模式
對焦：AF-S / ISO：自動高3200 / 最低快門速度1/60s / 白平衡：自動
設定選單第6頁：關閉OVF省電模式，可以增快對焦速度

● 手動對焦模式

拍攝模式：A模式 / 觀景窗：OVF光學觀景窗 / 光圈：依景深的距離自訂 / 快門：A模式
對焦：MF模式配合【AFL/AEL】手動對焦 / ISO：自動高3200，最低快門速度1/60s / 白平衡：自動
黑白底片設定：黑白的紅色濾鏡、銳利度高、明亮部色調銳利、陰暗部色調銳利

FUJIFILM

魅力瞬間 隨手拍 即分享

instax mini 50S馬上看潮炫鋼琴黑機身，內建背景亮
麗智慧閃光燈，還有超聰明感動二連拍，搭配30公分
自拍鏡，拍寵物、拍美食、拍Party，與最愛即時分享
獨一無二的最愛。

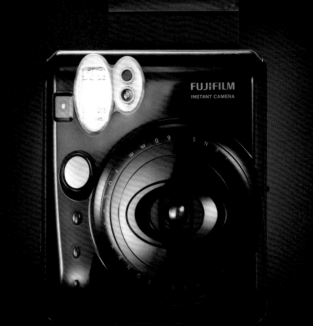

超聰明感動2連拍

背景亮麗智慧閃光燈

30公分轉接自拍鏡

instax mini 50S
富士馬上看相機

同場可愛推薦

instax mini 25

- 背景亮麗智慧閃光燈
- 35公分轉接自拍鏡
- 雙快門按鍵設計
- 輕巧可愛機身

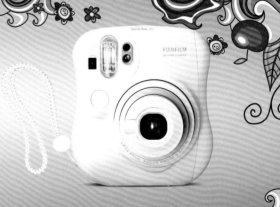

FUJIFILM 台灣總代理／
恒昶實業公司
網站：www.fujifilm.com.tw

一同即 拍 ！
分享你的生活樂趣

不論是歡樂聚餐、旅遊剪影、活動記事，
只要按下快門，就能立即擷取影像，
將眼前畫面瞬間定格。
讓自己沉浸在馬上拍、馬上看的寫意生活中。

填寫讀者回函，於**2012/2/29**止
（以郵戳為憑）寄回悅知文化，
即有機會獲得

FUJIFILM Instax mini 7S 1台
（盒裝配件+底片）

活動獎項

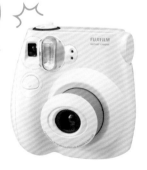

FUJIFILM Instax mini 7S　（雪花白、巧克力色隨機出貨）

特別說明

- 將於2012/3/12公開抽獎，並於抽獎隔日公佈於悅知網站。
- 務必於讀者回函中，清晰且正確填寫姓名、聯絡電話、通訊地址、Email，以避免權益受損。
- 贈品以恆昶實業公司贊助之實物為主，不得更換為其他等值商品。贈品依法應予扣稅。
- 活動相關問題，請撥客服專線 02-2719-8811#814　朱小姐。

特別感謝

SYSTEX
making it happen 精誠資訊 | dp 悅知文化 Delight Press
http://www.delightpress.com.tw/

HUNG CHONG FUJIFILM 台灣總代理／恒昶實業公司
網站：WWW.fujifilm.com.tw
FUJiFILM

讀者回函

感謝您購買本書，為提供您更好的服務，麻煩您撥冗回答下列問題，以做為我們日後改善的依據。
請將回函寄回台北市復興北路99號12樓（免貼郵票），悅知文化感謝您的支持與愛護！

姓名：＿＿＿＿＿＿＿＿＿＿　　性別：□ 女　□ 男　　生日：民國 ＿＿ 年 ＿＿ 月 ＿＿ 日

聯絡電話：(白) ＿＿＿＿＿＿＿　(夜) ＿＿＿＿＿＿＿＿

電子郵件（請以正楷書寫）：＿＿＿＿＿＿＿＿＿＿＿＿＿＿＿＿＿＿

通訊地址：□□□-□□ ＿＿＿＿＿＿＿＿＿＿＿＿＿＿＿＿＿＿

● 請問您如何得知本書？

□ 實體書店　　□ 網路書店　　□ EDM　　□ 電子報　　□ 親友推薦　　□ 其他 ＿＿＿＿＿＿

● 請問您在何處購買本書？

□ 實體書店，請問是哪一家：□ 誠品　□ 金石堂　□ 法雅客　□ Page One　□ 紀伊國屋　□ 其他 ＿＿＿

□ 網路書店，請問是哪一家：□ 博客來　□ 金石堂　□ 誠品　　□ 華文網　　□ 其他 ＿＿＿

□ 其他通路 ＿＿＿＿　＿＿＿＿　＿＿＿＿

● 您覺得本書的品質及內容如何？

內容：□ 很好　□ 佳　□ 好　　□ 尚可　□ 待加強　　原因：＿＿＿＿＿＿＿＿

印刷：□ 很好　□ 佳　□ 好　　□ 尚可　□ 待加強　　原因：＿＿＿＿＿＿＿＿

價格：□ 偏高　□ 高　□ 合理　□ 低　　□ 偏低　　原因：＿＿＿＿＿＿＿＿

● 您願意收到我們發送的電子報，以得到更多書訊及優惠嗎？

□ 願意　　　□ 不願意

● 請問您認識悅知文化嗎？

□ 第一次接觸　□ 購買過悅知其他書籍　□ 上過悅知網站www.delightpress.com.tw　□ 有訂閱悅知電子報

● 請問您對本書的綜合建議：

＿＿＿＿＿＿＿＿＿＿＿＿＿＿＿＿＿＿＿＿＿＿＿＿＿＿＿＿＿＿

廣 告 回 信
平 信 、 免 貼 郵 票
台灣北區郵政管理局登記證
台 北 廣 字 第 1531 號

SYSTEX | dp 悅知文化
making it happen 精誠資訊 | Delight Press

精誠公司悅知文化　收

105 台北市復興北路99號12樓

（ 請沿此虛線對折寄回 ）

在腳步如此急促的時代，
　　請容許我，慢拍的優雅。

dp 悅知文化
Delight Press